"十四五"职业教育国家规划教材

舞蹈基础

（第2版）

主　编　韩　云
参　编　（排名不分先后）
　　　　王敬华　贾慧梅　葛园林
　　　　刘　芳　王巧遇　段君红

北京理工大学出版社
BEIJING INSTITUTE OF TECHNOLOGY PRESS

版权专有　侵权必究

图书在版编目（CIP）数据

舞蹈基础 / 韩云主编 . -- 2 版 . -- 北京：北京理工大学出版社，2023.8 重印
ISBN 978-7-5763-1040-5

Ⅰ . ①舞… Ⅱ . ①韩… Ⅲ . ①舞蹈—教材 Ⅳ . ① J7

中国版本图书馆 CIP 数据核字 (2022) 第 029315 号

出版发行 / 北京理工大学出版社有限责任公司
社　　址 / 北京市海淀区中关村南大街 5 号
邮　　编 / 100081
电　　话 /（010）68914775（总编室）
　　　　　（010）82562903（教材售后服务热线）
　　　　　（010）68944723（其他图书服务热线）
网　　址 / http: //www.bitpress.com.cn
经　　销 / 全国各地新华书店
印　　刷 / 定州市新华印刷有限公司
开　　本 / 889 毫米 × 1194 毫米　1/16
印　　张 / 10.5
字　　数 / 225 千字
版　　次 / 2023 年 8 月第 2 版第 4 次印刷
定　　价 / 42.00 元

责任编辑 / 张荣君
文案编辑 / 张荣君
责任校对 / 周瑞红
责任印制 / 边心超

图书出现印装质量问题，请拨打售后服务热线，本社负责调换

前言

舞蹈作为中等专业学校学前教育专业的重点科目，不仅是学生自身素质提高的必修内容，也是未来从事幼儿教育工作必不可少的职业技能。随着我国学前教育专业教学日新月异的发展，打破固有的教学模式，选择一本符合学生实际、适应教学要求的舞蹈教材，以提高舞蹈课的教学质量，培养幼儿教师的专业能力及综合素养，已成为保证学前教育阶段教学质量的关键。党的二十大报告指出："要坚持为党育人，为国育才，全面提高人才自主培养质量"。本教材深入贯彻党的二十大精神，以社会主义核心价值观为导向，坚持立足"以美育人、以文化人"，提高学生艺术素养、陶冶高尚情操、培育深厚民族情感、激发创新意识。同时，本教材突出职业教育类型特点，深化产教融合校企合作，并进一步加强了互联网+舞蹈资源建设，丰富数字化艺术资源库。

本教材以取材合理、深度适宜、利于教、利于学为基本原则，以培养学前教育工作能力为出发点，舞蹈理论知识和舞蹈技艺内容丰富，知识与舞蹈体例新颖，体现专业性的同时将幼儿教师的职业理念贯穿整个教学过程。本教材具有较强的基础性、前瞻性和科学性，配套资源丰富，且具有可操作性，由原来的舞蹈知识传授的纵向拉深变为对学生舞蹈教学能力的培养，体系完整、特色鲜明地体现了中职学前教育专业特点，教材内容满足教学需要，符合中等职业教育规律，具有较强的实用性。本教材第1版出版以来，受到广泛好评，用书院校教师反馈良好，用书的学前教育专业学生反馈教材内容贴合幼儿园教学需求，可提升视野，训练发散思维，且视频资源利于开展自学。

教材配套100多个音视频资源，引入互联网+技术，扫一扫书中二维码，即可观看视频，收听音频等延展资源。视频具备声音和图片结合的动感画面，既可以帮助学生理解教材，积累知识，又可以激发学生学习兴趣，提高其自学能力。

编者

目录 Contents

单元一　舞蹈入门 / 1
 知识 1　进入舞蹈 / 1
 知识 2　舞蹈的理论知识 / 6

单元二　舞蹈基础训练 / 11
 任务 1　芭蕾手位、脚位组合 / 11
 任务 2　古典舞手位组合 / 15
 任务 3　擦地组合 / 20
 任务 4　小踢腿组合 / 23
 任务 5　蹲组合 / 26
 任务 6　腰组合 / 29
 任务 7　压腿组合 / 33
 任务 8　踢腿组合 / 36
 任务 9　跳的组合 / 38
 任务 10　转组合 / 41

单元三　民族民间舞蹈训练 / 45
 任务 1　蒙古族民间舞 / 45
 任务 2　藏族民间舞 / 54
 任务 3　傣族民间舞 / 62
 任务 4　维吾尔族民间舞 / 70
 任务 5　东北秧歌 / 78
 任务 6　胶州秧歌 / 87

单元四　幼儿舞蹈教学 / 94
 任务 1　幼儿舞蹈理论知识 / 94
 任务 2　幼儿生活情境类舞蹈 / 99

　　任务3　幼儿自然情境类舞蹈／110
　　任务4　幼儿动物情境类舞蹈／120

单元五　幼儿舞蹈创编／131
　　任务1　幼儿舞蹈创编的基本方法／131
　　任务2　幼儿律动组合的创编／136
　　任务3　幼儿歌表演的创编／142
　　任务4　幼儿音乐游戏舞的创编／147
　　任务5　幼儿集体舞的创编／154

参考文献／160

单元一　舞蹈入门

知识 1　进入舞蹈

1. 明确舞蹈是中职学前教育专业学生必须掌握的专业技能；认识学习这一课程对今后幼儿教育工作的重要性和必要性。
2. 对舞蹈的特性、基本要素、常用术语及分类有初步的认知，并能够在舞蹈学习实践中应用。

一、舞蹈的重要性和必要性

1）作为幼儿教师必须要掌握一定的舞蹈专业技能，在幼儿园中进行舞蹈教学，教师的示范一定要准确、形象生动、富有感染力。只有这样才能从舞蹈动作及表演的情感中去感染幼儿，激发他们的学习兴趣以及相应的学习情绪，为幼儿树立良好的学习榜样。

2）作为幼儿教师同时要具备一定的舞蹈创编能力，在幼儿园中舞蹈的教学形式是丰富多彩、多种多样的。可全班、分组，分角色，在游戏中舞蹈，等等。这时需要教师根据本班的具体情况编排出天真、活泼、形象、夸张和拟人化的幼儿舞蹈作品。

3）通过学习舞蹈，学前教育专业的学生可以具有健美的体态、自然饱满的情绪、良好的个人气质和素质，思想情感受到美的熏陶，提升对美的鉴赏能力。

二、舞蹈的特性

舞蹈是以肢体动作为主要表现手段的艺术，舞者可以通过舞蹈来表现自己的审美情感和理想。

舞蹈是指在舞台上的一种视觉艺术，它是利用人体动作来表现的。舞蹈与音乐有着不可分割的密切联系，和音乐一样都十分善于抒情。舞蹈的主要特征是动作性和抒情性。

舞蹈的表现都是靠肢体语言来完成的。它有着自己独特的艺术语言，被人们称为用肢体说话的艺术。但是舞蹈的动作并不是随意的，而且是具有一定标准的。各种类型的舞蹈，其自身的动作都有自己的规范。舞蹈动作还十分注重技巧性，很多动作被观众称为高难度动作。

三、舞蹈的基本要素

舞蹈的基本要素是动作的姿态、节奏和表情。舞蹈的基本要素直接影响着舞蹈的风格和美感的形成，直接影响舞蹈所展示的任务、性格、情操、风度、气质和所表达的情感内容等。

1. 动作姿态

动作姿态是指动作的空间值，即动作的方向、角度、位置等。动作是舞蹈的基本表现手段，是传情达意的舞蹈语言。舞蹈的内容、情节、情绪，全是通过美化的动作展现的。千姿百态的动作，展现了千变万化的情绪。

2. 动作节奏

动作节奏是指动作的时间值，即动作的长短、幅度大小、速度快慢、力度强弱等。节奏是舞蹈速度、力度、气度的具体体现。舞蹈的各种动态、情感、意念、气质、神态，全是在节奏的律动中得到完美体现的。没有节奏，就没有舞蹈。节奏是舞蹈律动的基础。

3. 动作表情

动作表情是指动作的情景、内涵、心境的展示，即舞蹈是内心体验情感激动的外在自然流露与表现。表情是舞蹈内在情感的身体体现。情是舞蹈的核心、舞蹈的动力、舞蹈的灵魂。千变万化的情感，形成千姿百态的舞姿。没有情感的动态，就没有舞蹈的生命。表情是舞蹈的核心。

姿态、节奏、表情三要素既相对独立，又紧密相连。动作是舞蹈的基本手段，节奏是舞蹈的律动基础，表情是舞蹈的基本核心；三者有机地完美结合，形成舞蹈的基本要素。

四、舞蹈的分类

1）舞蹈按风格特点划分：芭蕾舞、中国古典舞、民族舞、民间舞、当代舞、国际标准舞等。
2）艺术舞蹈按表现形式划分：独舞、双人舞、三人舞、群舞、组舞、歌舞、歌舞剧、舞剧。
3）按舞蹈的不同体裁划分：抒情性舞蹈、叙事性舞蹈、戏剧性舞蹈。

单元一 舞蹈入门

拓展延伸

我们国家的舞蹈发展现在已经进入了一个新的时代，群众性自娱舞蹈异常活跃，专业性舞蹈队伍空前发展，专业舞蹈教学部门机构林立，全国各类歌舞团体如雨后春笋般建立起来。特别是20世纪80年代后涌现出许多优秀作品，在题材、体裁、结构、语言、技法等方面呈多元化发展趋势。作品积极追求民族化与现代感的有机结合，注重作者主体意识的显露，强化视觉感官的冲击力，适应了当今快节奏生活和追求人的个性张扬的需要。随着现代高科技的融入，随着世界范围内各民族文化的交流和渗透，我国的舞蹈事业将会迎来更加灿烂的明天。

不同民族和国家受生活方式、传统文化、风俗习惯、民族性格、宗教信仰甚至地理和气候等自然环境的影响产生不一样的舞蹈风格、特点和表现形式，有的热情奔放，有的轻盈优美。

扫一扫二维码欣赏我国具有代表性的民族舞蹈作品，如图1-1到图1-4所示。

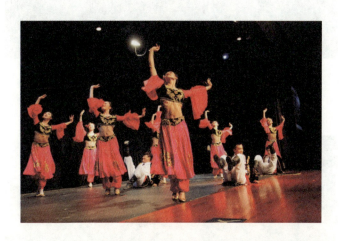

维吾尔族舞蹈
《掀起你的盖头来》

图1-1 维吾尔族舞蹈《掀起你的盖头来》

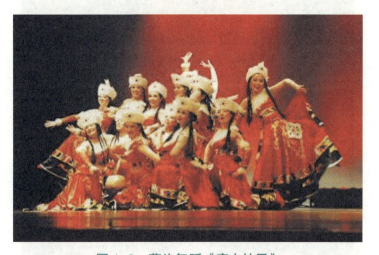

藏族舞蹈
《唐古拉风》

图1-2 藏族舞蹈《唐古拉风》

傣族舞蹈《红是红，绿是绿》

图1-3　傣族舞蹈《红是红 绿是绿》

蒙古族舞蹈《草原汉子》

图1-4　蒙古族舞蹈《草原汉子》

扫一扫二维码欣赏我国具有代表性的民间舞蹈作品，如图1-5至图1-7所示。

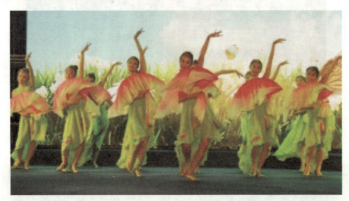

河北秧歌《放风筝》

图1-5　河北秧歌《放风筝》

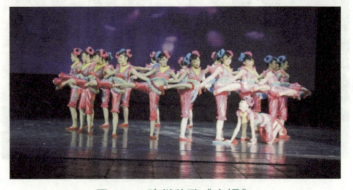

胶州秧歌《小嫚》

图1-6　胶州秧歌《小嫚》

单元一　舞蹈入门

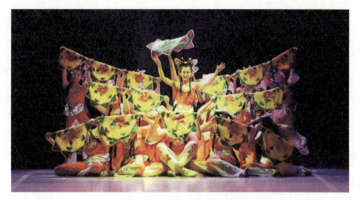

东北秧歌《蝴蝶飞》

图1-7　东北秧歌《蝴蝶飞》

扫一扫二维码欣赏我国具有代表性的现代舞蹈作品，如图1-8至图1-9所示。

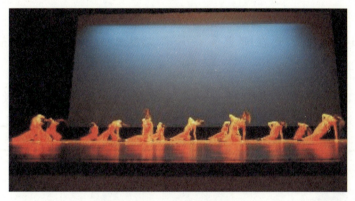

《如火的青春》

图1-8　《如火的青春》

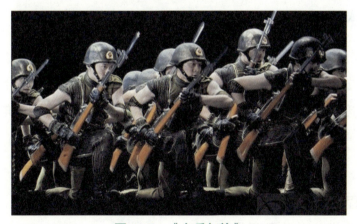

《士兵与枪》

图1-9　《士兵与枪》

1. 舞蹈教育与幼儿发展的关系是什么？
2. 舞蹈的分类有哪些？
3. 欣赏的舞蹈作品中给你留下最深刻印象的是哪一个，为什么？

知识2 舞蹈的理论知识

我的目标

1. 能够运用所学到的知识，通过图片对照准确说出舞蹈常用术语、常用队形、舞蹈构图，加深对舞蹈的认知。
2. 运用所学知识为《春天在哪里》设计舞蹈队形变换，在音乐节奏中自由设计队形变换，感受学习舞蹈的乐趣。
3. 通过舞蹈作品的赏析，直观感受幼儿天真美好，培养对幼儿教师职业的热爱。

一、舞蹈的常用术语

1. 基训

基训是指对舞蹈演员或学员基本能力的训练，使学员身体运动更符合舞蹈规律的要求，以适应各种类型动作和高难度技巧的需要；同时，为随时扮演人物形象做好准备，基本训练对体力的保持也有益处。

2. 主力腿

主力腿是指动作过程中，或者形成姿态时，支撑身体中心的一条腿，它与动力腿配合，对身体平衡以及动作、姿态的优美有着重要作用。

3. 动力腿

动力腿是指与主力腿相对而言，非重心支撑的一腿，可做各种屈伸、摆动等动作。

4. 起范儿

动作前的准备姿势、技巧前的准备动作，都称作"起范儿"，也叫"起势"。

5. 韵律

韵律是指在舞蹈动作中，人体运动的自然规律造成欲左先右、欲纵先收，以及动与静、上与下、

高与低、长与短等辩证规律，形成了舞蹈动作的韵律。

6. 身段

身段是指演员在舞台表演或训练中，各种舞蹈的形体动作统称。从最简单的比拟手势到复杂的武打技巧，如坐、卧、行、走、甩袖、亮相等都称为身段。

7. 造型

造型是塑造人物外部形象的艺术手段之一。

8. 亮相

亮相是指舞者第一次上场（有时也用于下场）或一段舞蹈之后，在一个短促的停顿中所做的姿态。

9. 舞蹈节奏

舞蹈节奏是指舞蹈中运动人体力度上的强弱、速度上的快慢及幅度的大小、身体重心的浮沉等对比规律。

10. 舞蹈构图

舞蹈构图是指舞蹈表演中由舞姿运动路线、队形及队形变换形成的画面和图形。

二、舞蹈的常用队形

1. 舞蹈队形的变化

队形的变化能使舞蹈更加合理好看，好的舞台调度能使舞蹈的整个画面更加完善，舞蹈中队形也能让舞蹈的主题表达得更明确。

2. 舞台的区域划分

我国舞蹈界通常的舞台区域划分方法，是把舞台分为九个区域（见图1-10）：中、左、右；前、左前、右前；后、左后、右后。舞台的空间分为低、中、高三个层次和8个方位（见图1-11）：1——正前方，2——右斜前方，3——正右方，4——右斜后方，5——正后方，6——左斜后方，7——正左方，8——左斜前方。

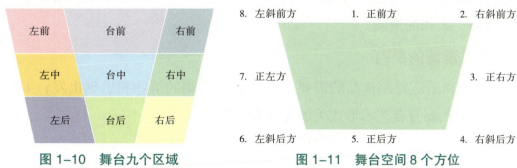

图1-10 舞台九个区域　　图1-11 舞台空间8个方位

3. 舞蹈常用队形样式

舞蹈常用队形样式有一字排列形、人字形、满天星、圆圈式、两横排列形、三角形、倒三角形、四竖排列形、两竖排列形（见图1-12）。

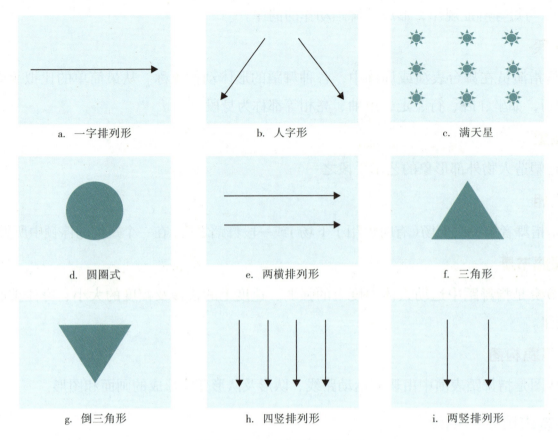

图 1-12　舞蹈常用队形样式

4. 舞蹈队形常见的变化

舞蹈队形常见的变化有动作轮流变化、交换位置、轮流突出个人表演。

三、舞蹈构图

1. 舞蹈构图的基本原理

舞蹈构图要从表现舞蹈作品的内容和塑造人物的形象出发，选取适当的表现形式，安排和舞蹈动作相结合的空间运动线，形成不断移动的舞蹈画面。直线运动所形成的斜线和竖线都能表现出强劲、有力的动势；横线则比较平稳缓和；以曲线运动所形成的圆线、弧线和舌形线，则能表现出流畅、圆润、柔和的情调。

2. 舞蹈构图应遵循的原则

舞蹈构图要服从和适应舞蹈作品的需要；要从表现舞蹈的情感和思想出发；要衬托和体现舞蹈作品所规定的环境；要符合艺术形式美的规律和法则。

随着社会的发展，幼儿舞蹈越来越受到人们的广泛关注，涌现了一大批形象直观、生动活泼、

单元一 舞蹈入门

富有感染力的优秀幼儿舞蹈作品。欣赏优秀的幼儿舞蹈作品,分析舞蹈队形和构图的变化,交流欣赏幼儿舞蹈的感受和体会。

扫一扫二维码欣赏优秀幼儿舞蹈作品,如图 1-13~ 图 1-16 所示。

图 1-13 《花儿朵朵向太阳》

《花儿朵朵向太阳》

《鼠你快乐》

图 1-14 《鼠你快乐》

《十一点半》

图 1-15 《十一点半》

《雪娃娃》

图 1-16 《雪娃娃》

延伸提示：

为《春天在哪里》设计舞蹈队形变换，感受什么样的队形变换能使舞蹈更顺畅、线路更清晰、空间更合理。

1. 请画出常用队形图例。

2. 请画出舞台的区域划分。

3. 设计出《春天在哪里》的舞蹈构图。

单元二　舞蹈基础训练

任务1　芭蕾手位、脚位组合

1. 明确芭蕾是舞蹈的一大体系，是中职学前教育专业学生学习舞蹈时必不可少的课程。学习这一课程，理解芭蕾"开、绷、直、立"的技术原则，体会芭蕾基训对形体、审美、气质培养的重要作用。
2. 对芭蕾基训中手位、脚位及教室空间方位的认知。

一、芭蕾基训手位

1. 动作要领

芭蕾手位

一位手：在基本站立要求的基础上，双手在身前下垂，手臂略呈弧形，两臂合成一圆形，肘关节略用力前顶，手心朝上，两手手指相距一拳，手掌与身体也相距一拳（见图2-1）。

二位手：保持一位手的形态，双臂平平地向上端起，手心对着胸口约第三个纽扣处，使肩到手指有一个下坡度，双肩仍保持一位时的弧度，有一种合抱大树的感觉（见图2-2）。

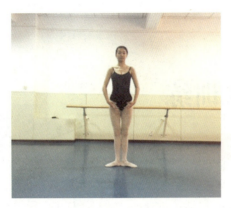
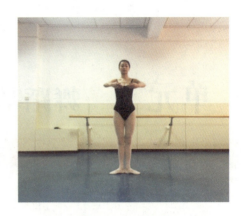

图 2-1　一位手　　　　　　　　　图 2-2　二位手

三位手：保持二位手的形态，双臂同时向头顶、鼻子的上方抬起，手心朝头顶，肘关节略向后用力掰开，双臂仍保持弧形（见图 2-3）。

四位手：一只手臂在三位手位置上，另一臂保持原有形态下降到二位手的位置（见图 2-4）。

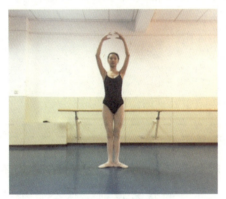
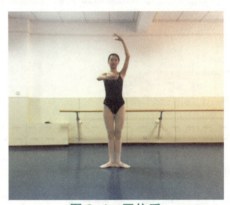

图 2-3　三位手　　　　　　　　　图 2-4　四位手

五位手：停留在三位手的手臂仍保持不动，下降至二位手的手臂向外向旁扩张出去到正旁稍靠前，肘关节向上抬起，手心向另一侧的斜前，从肩到手指也略有一点坡度（见图 2-5）。

六位手：已打开到旁的手臂保持不动，另一手臂从三位手的位置上，下降到二位的位置上（见图 2-6）。

七位手：原已打开的手臂仍保持不动，下降到二位手的手臂向外向旁扩张出去到正旁，此时双臂都到了身旁，严防肘关节下坠，感觉上好像几个人在围抱一棵圆周很大的大树一样（见图 2-7）。

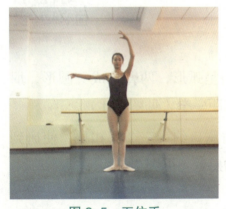
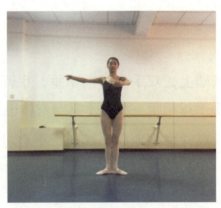
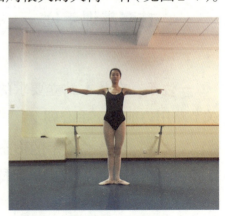

图 2-5　五位手　　　　　图 2-6　六位手　　　　　图 2-7　七位手

2. 节奏节拍

前奏音乐准备1个8拍,基本体态站好。1个8拍为单位变换七个手位,第8个8拍手由七位手吸气收回到一位手。

3. 练习提示

芭蕾手位练习中最容易出现的问题如一位手时肘关节容易贴身,二位手时肘关节易下沉,三位手时肘关节容易前冲,七位手时肘关节容易下垂,同时还须注意不要耸肩,要沉肩,让颈脖尽量伸展。在做芭蕾舞手位训练时注重培养芭蕾感觉和芭蕾的舞蹈气质。

芭蕾脚位

二、芭蕾基训脚位

1. 动作要领

一位脚:两脚完全外开。两脚跟相接形成一横线(见图2-8)。

二位脚:两脚跟在一位基础脚,向旁打开一脚的距离(根据自己脚的大小)(见图2-9)。

三位脚:一脚位于另一脚之前,前脚跟紧贴后脚心,前脚盖住后脚的一半(见图2-10)。

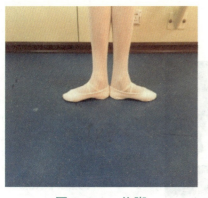
图2-8 一位脚
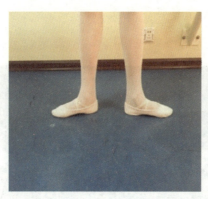
图2-9 二位脚

图2-10 三位脚

四位脚:一脚从三位脚向前打开,两脚相距一脚的距离。前脚跟与后脚趾关节成一条线(见图2-11)。

五位脚:两只脚紧贴在一起,一脚的后脚跟紧挨着另一只脚的脚尖,前脚完全遮盖住后脚(见图2-12)。

图2-11 四位脚

图2-12 五位脚

2. 节奏节拍

前奏音乐准备1个8拍，一位脚站好。左脚为动力腿以1个8拍为单位变换脚位，第5个8拍开始以右脚为动力腿同样节奏变换脚位。

3. 练习提示

从芭蕾舞五种脚位的做法可以看出，要求双脚尽力朝相反方向打开。要想使脚打开，在外开训练中要依靠大腿内侧肌肉的伸展，使腿从胯关节向外扭转。在五种脚位中，要十分注意不能倒脚，要五趾着地，中心在两腿之间。脚位变换时要清楚分明，在做脚位组合时注重强调上体舞姿。

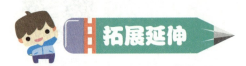

芭蕾已有三百多年历史，芭蕾舞基础训练以科学性、规范性、系统性、严谨性为特点，芭蕾舞通过"开、绷、直、立"等严格的舞蹈历练，逐渐形成挺拔、匀称、完美的体态，并且使心与形相交融，展现出舞者典雅、和谐、流畅的舞姿。针对以后幼儿的教学能够很好地利用芭蕾元素编排韵律和形体，使孩子体会到芭蕾的典雅气质。

扫一扫二维码欣赏芭蕾舞《天鹅湖》，如图2-13所示。

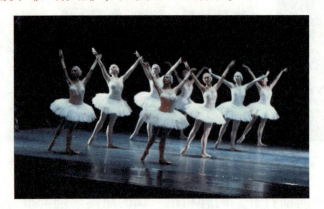

《天鹅湖》

图2-13 《天鹅湖》

延伸提示：

芭蕾手位、脚位的自由编创，手位、脚位运动必须遵循从位置到位置的原则。在训练时不必完全按照手位顺序一、二、三、四、五、六、七位进行，可以自由随意进行，自由编排组合。原则是手位必须从一位开始，最后收回一位，一位是一切手位的基础，在运动变化中，途经的手位必须清楚到位，不可随意，必须走最长的运动路线。

1. 掌握规范准确的基本手位、脚位练习。

2. 请使用不同的手位和脚位进行组合，创编自己的组合。

任务 2　古典舞手位组合

1. 首先掌握古典舞基本手型、手位，手臂配合脚位，常用舞步动作要领与动作做法，提高舞蹈动作的表现力。其次通过理解体会中国古典舞手臂的"圆"，刚中有柔、柔中有刚、动手先动腕、眼随手动等风格特点。

2. 通过学习古典舞手位组合，了解中国舞蹈的历史、古典舞神韵中的精髓语言"提、沉、冲、靠、含、腆、移、旁提、横拧"等。体会古典舞的动律特点、体态舞姿配合。感受肢体语言所透射出的舞蹈艺术价值。

3. 通过对古典舞的学习，增强学生的文化自信以及对祖国的热爱之情。

一、古典舞手型动作要领

1. 兰花掌

大拇指与中指指节微贴，使虎口自然与手掌合拢，形成以中指为主力点带动其余 3 指指尖上翘的形态（见图 2-14）。

2. 虎口掌

虎口张开，四指自然而松弛地并拢，用力将意识集中在指尖，形成指尖微向上翘、手掌呈立涡形的形态（见图 2-15）。

图 2-14　兰花掌

图 2-15　虎口掌

3. 空心拳

食指至小指并拢向掌心弯曲成空心状,大拇指内屈贴住中指指甲处(见图2-16)。

4. 单指

食指挺直,大拇指与中指指尖相搭,其他二指自然内屈(见图2-17)。

图2-16 空心拳

图2-17 单指

二、古典舞基本手位

1. 单山膀位

手臂从身旁抬起,上臂高度与肩平,小臂微曲向里弯,整个手臂成弧线,手腕微向下压,手心对着斜下方,指尖向前略微向上(见图2-18)。

2. 按掌位

小臂胸前弯曲,大臂与小臂成弧线,手心下按,按掌的位置平于腋窝处。手距胸一掌有余(见图2-19)。

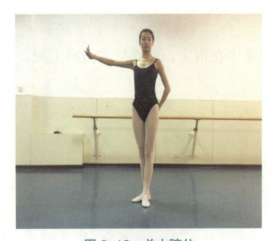
图2-18 单山膀位

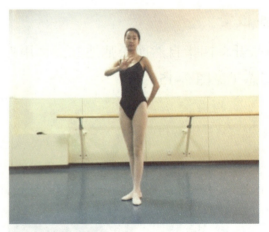
图2-19 按掌位

3. 托掌位

手臂弯曲于头的斜上方,掌心向上方,食指指尖对眉梢,手臂呈弧形(见图2-20)。

4. 提襟位

双手佛手拳或者空心拳屈臂架于体侧，双臂均呈弧形，虎口在身前斜对胯骨（见图 2-21）。

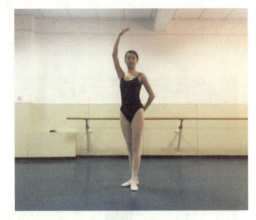

图 2-20　托掌位

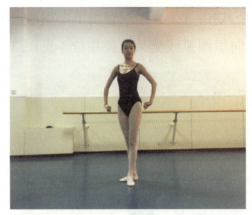

图 2-21　提襟位

5. 扬掌位

右臂举至头侧斜上方，手心朝头前斜上方，手臂伸直或屈肘（见图 2-22）。

6. 顺风旗

一只手做托掌，另一只手做山膀（见图 2-23）。

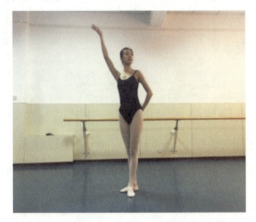

图 2-22　扬掌位

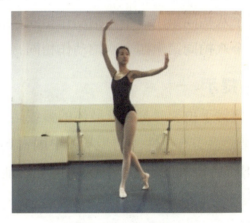

图 2-23　顺风旗

三、古典舞手位组合

准备拍：丁字位，双背手

第一个八拍：左手背后，右手经过体侧成右手单山膀。

第二个八拍：左手背后，右手由单山膀经由体前成右手胸前按掌。

第三个八拍：左手背后，右手由胸前按掌经由体侧到头上方的托掌。

第四个八拍：左手背后，1～4 拍右手由头上方的托掌经由体侧落山膀后，5～8 拍收回还原。

第五个八拍至第八个八拍同前四个八拍动作相同，但是方向相反。

第九个八拍：1～4 拍双臂起于体侧成双山膀，5～8 拍双臂从两侧下滑，小臂到胸前交叉，双手成双按掌（见图 2-24）。

古典舞手位动作　古典舞手位组合
短句一

第十个八拍：1～4拍双臂打开至双山膀，5～8拍右手臂晃手到托掌形成顺风旗。

第十一个八拍：双臂由下至上成顺风旗手翻腕。

第十二个八拍：1～4拍双臂由上向里画圈再向上画弧线至头上方成双托掌，5～8拍双臂由上向里画弧线交叉成提襟位（见图2-25）。

古典舞手位动作
短句二

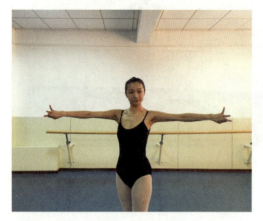

图2-24 古典舞手位组合第九个八拍

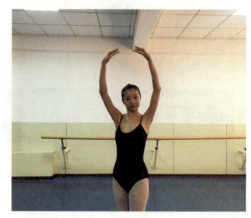

图2-25 古典舞手位组合第十二个八拍

第十三个八拍：1～4拍脚下小碎步向右一侧，双臂小双晃手接大双晃手，大曳步亮相。

第十四个八拍：双手由里向外打开成顺风旗，脚下大曳步。

第十五个八拍同第十三个八拍动作相同，方向相反。

第十六个八拍同第十四个八拍动作相同，方向相反。

古典舞手位动作
短句三

四、小提示

中国古典舞手位要时刻注意肢体的弧线运动，以及停留亮相时的手臂"圆"，强调眼随手动，要让观众视觉感受有灵性。初步学习中国古典舞动作时要结合古典舞的呼吸气息来完成舞蹈，才能体会中国特有舞种的魅力。古典舞的练习能够很好地为学习其他舞种打下良好的基础，尤其是对舞蹈的表现力起到深远的影响。

中国古典舞是在民间传统舞蹈的基础上，经过历代专业工作者提炼、整理、加工、创造，并经过较长时期艺术实践的检验，流传下来的被认为是具有一定典范意义和古典风格特点的舞蹈，是中国舞蹈中最传统、最具代表性、最精湛的一个组成部分。欣赏中国古典舞应该把握以下几个风格特点：圆形的艺术、形神兼备的艺术、刚柔相济的艺术。针对以后的幼儿教学，能够很好地利用古典舞的训练内容及方法提高幼儿的艺术表现力。

扫一扫二维码欣赏古典舞《爱莲说》（见图2-26）、《秦王点兵》（见图2-27），感受古典舞优美体态。

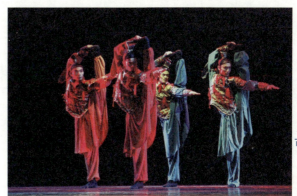

古典舞《爱莲说》　　　　　　　　　　　　　　　　　　　　　　　　　　古典舞《秦王点兵》

图 2-26　古典舞《爱莲说》　　　　图 2-27　古典舞《秦王点兵》

延伸提示：

《爱莲说》这部作品，不是将诗外化成动作，而是根据诗中对莲花形态与气质的描述，采用中国画的写意造型手法，把荷花的形象拟人化、象征化、诗意化，把诗作中对荷花的礼赞"出淤泥而不染，濯清涟而不妖"用古典舞语汇做出了新的诠释，将"莲花"刻画成具有中国传统美的超凡脱俗的女性形态。演员用行云流水般欲诉还休的肢体语言向我们表达了东方女性古朴典雅之美以及如荷花般洁身自好、不卑不亢、傲然独立的君子品格。《爱莲说》饱含着浓郁的诗情画意并寄予了写意象征的手法，从而使舞蹈作品达到了更高层次的审美追求。

《秦王点兵》在四人舞的形式中，以一当十，以小见大，以少胜多，以弱制强。舞蹈集中地表现了中华男儿驰骋疆场、不怕牺牲、勇往直前的大无畏的英勇气概。

《秦王点兵》的创作出发点从"俑"入手，在形象创造方面始终紧扣"俑"之质感。五指并拢、肘部屈折、带着石像固有的棱角顿挫感的运动形象贯穿始终，从而将中国古代武士的特有形象鲜明而准确地带入观众的视野，不仅拉开了"俑"的艺术造型与现实生活的距离感，同时也营造出艺术作品的历史深厚感。

思考探究

1. 掌握古典舞几种手型与手位。

2. 通过欣赏作品，感受古典舞的韵味，体验古典舞的动律特点、体态舞姿配合，反复揣摩、思考、练习古典舞手位组合。

任务3 擦地组合

我的目标

1. 芭蕾的擦地是芭蕾基本动作训练基础，通过擦地的动作要领，训练脚下的基本功及腿、胯的外开，以及控制能力和身体的稳定性。

2. 通过擦地的学习，树立正确的身体形态和基础，并为今后学习其他动作打下良好的基础。另外通过擦地的训练了解脚趾、脚掌、脚弓的练习以及运用，能够体会肌肉、韧带的运动效能。

一、芭蕾擦地组合动作要领

1. 芭蕾前擦地

脚站一位准备，重心放在主力腿上，动力腿脚跟先行擦出脚尖留住至正前方的最远点，此时动力脚尖与主力脚跟最外侧呈垂直线；收回时脚尖先行，脚跟留住，将脚收回原位一位（见图2-28）。

2. 芭蕾旁擦地

脚位一位准备，重心放在主力腿上，动力腿脚跟向前顶，保持脚与腿部的外开，擦出至正旁的最远点，此时动力脚和主力脚在平行的"一字"线上；再按原路线将脚收回至一位（见图2-29）。

3. 芭蕾后擦地

脚位五位准备，重心放在主力腿上，动力腿脚尖先行，将脚跟留住，保持脚与腿部的外开，擦出至正后方的最远点，这时动力腿脚尖与主力腿脚跟最外侧成垂直线；收回时脚跟先行，脚尖留住，将脚收回原五位（见图2-30）。

擦地组合

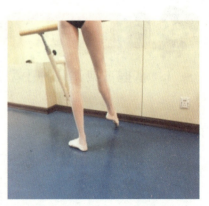

图2-28 芭蕾前擦地

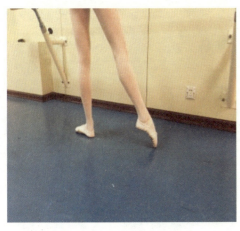
图 2-29 芭蕾旁擦地

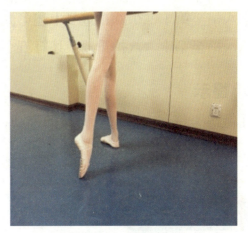
图 2-30 芭蕾后擦地

二、芭蕾擦地组合

准备拍：身体面向把杆，双手扶把，脚位站一位。

第一个八拍：1~4拍双脚一位站，动力脚向前擦出，5~8拍收回（见图2-31）。

第二个八拍至第四个八拍重复上述第一个八拍。

第五个八拍：1~4拍双脚一位站，动力脚向旁擦出，5~8拍收回（见图2-32）。

第六个八拍至第八个八拍重复上述第五个八拍。

第九个八拍：1~4拍双脚五位站，动力脚向后擦出，5~8拍收回（见图2-33）。

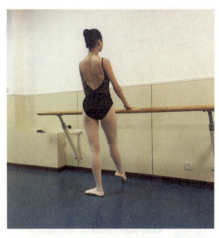
图 2-31 芭蕾擦地组合第一个八拍

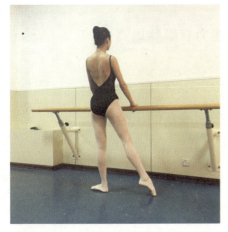
图 2-32 芭蕾擦地组合第五个八拍

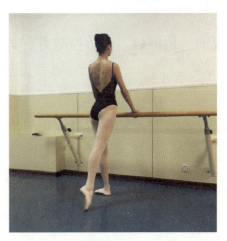
图 2-33 芭蕾擦地组合第九个八拍

第十个八拍至第十二个八拍重复上述第九个八拍。

第十三八拍至第十六八拍重复上述第五个八拍。

三、小提示

注意在做组合练习时脚跟、脚尖的带动，脚跟先离开地面，然后是脚弓、脚掌、脚尖依次离开地面。

教学提示：一位擦地是芭蕾基训入门的最基础的动作之一，是芭蕾基训中所有动作训练的基础与延伸，正确地学习与掌握它的规范性做法，可以为其他动作的学习打下良好的基础。擦地主要训练脚趾、脚掌、脚弓、脚腕、跟腱等部位的关节、韧带、肌肉等的柔韧性、灵活性和能力，同时锻炼人体的垂直站立、稳定性、后背的控制能力等，使腿部的肌肉群得到延伸与外开的锻炼。

延伸提示：

一位擦地将动作节奏加以变化进行擦地组合重组练习，例如，前两个八拍节奏不变，后两个八拍变化为四拍完成一次擦地。增强脚、脚踝的关节、韧带、肌肉等的柔韧性、灵活性和能力。

1. 简述一位擦地组合练习的作用、重要性。

2. 举例说明一位擦地对身体控制力、舞姿控制能力有哪些提高。

3. 运用所学擦地基本动作通过变化节奏和顺序来创编新的组合。

任务 4　小踢腿组合

我的目标

1. 通过训练小踢腿，起到锻炼腿部控制能力的作用，小踢腿要求一个停顿感，一瞬间的爆发性然后停止于 25° 的角度。这个停顿是一个相对性的位置，从大腿肌肉外开到膝盖到脚趾尖，要在这个位置上无限继续保持延伸感。

2. 掌握"小踢腿"的动作要领，使腿部肌肉和后背力量加强，为后期舞蹈难度动作做好基础奠基作用。

我来学

小踢腿组合

一、动作要领

1. 小踢腿

动力脚经过擦地出腿时高度 25°，要求：脚尖往远往下，尤其脚尖经过擦地半脚尖踢出（见图 2-34）。

　　a. 动作一　　　　　　　　　b. 动作二　　　　　　　　　c. 动作三

图 2-34　小踢腿

2. 小踢腿点地

向前（旁、后）小踢腿后，脚尖从 25° 的位置上落下，有力地点一下地，立即抬起回到 25° 位置上。感觉要像触电一样，点地即起。可以点一次，也可以连续点两次（见图 2-35）。

a. 动作一

b. 动作二

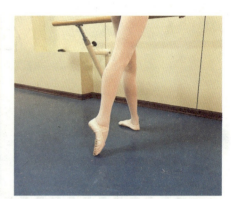
c. 动作三

图 2-35　小踢腿点地

3. 小踢腿立半脚尖

向前、旁、后小踢腿的同时，主力腿立半脚尖，脚跟要尽量往上抬（见图 2-36）。

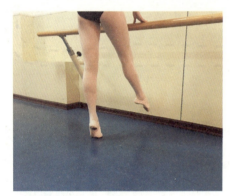
a. 动作一

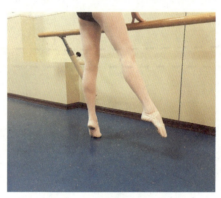
b. 动作二

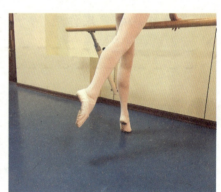
c. 动作三

图 2-36　小踢腿立半脚尖

二、小踢腿组合

准备拍：双手一位，五位脚位，音乐开始双手自然搭到把杆上。

第一个八拍：前小踢腿，左腿主力腿，1～2拍右腿动力腿擦出前踢腿，3～4拍右脚收回。5～6拍右腿动力腿擦出前踢腿，7～8拍右脚收回（见图 2-37）。

第二个八拍：1～2拍左腿主力腿，右腿旁吸腿，3～4拍右腿向前小弹踢腿。5～8拍右脚尖小踢腿点地两次。

第三个八拍：旁小踢腿，1～2拍左腿主力腿，右腿动力腿旁踢腿，3～4拍收后五位，5～6拍右腿旁踢腿，7～8拍收前五位（见图 2-38）。

第四个八拍：1～2拍右脚收回，右腿旁吸腿，3～4拍时右腿向右旁小弹腿，右脚脚尖小踢腿点地5～8两次。

第五个八拍：后小踢腿，1～2拍左腿主力腿，右腿动力腿后小踢腿，3～4拍右脚收回，5～6拍右腿动力腿后擦出后踢腿，7～8拍右脚收回（见图 2-39）。

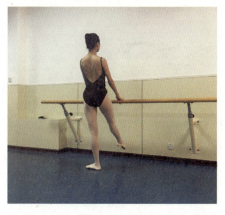 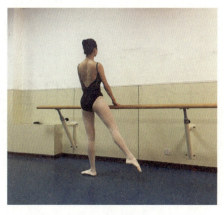

图2-37 小踢腿组合第一个八拍　　图2-38 小踢腿组合第三个八拍　　图2-39 小踢腿组合第五个八拍

第六个八拍：1～2拍右脚收回，右腿旁吸腿，3～4拍时右腿向后小弹腿，右脚脚尖小踢腿点地5～8两次。

第七个八拍至第八个八拍同第三个八拍和第四个八拍动作一样。

三、小提示

小踢腿踢出高度25°，注意动力腿踢出时需爆发力。小踢腿点地时的感觉要像触电一样快落快起。

教学提示：此动作主要通过这种擦地快速踢起的训练提高腿部的能力与腿部的灵活性，为大幅度的踢腿动作以及大跳的脚步抛出打好基础。用脚带动腿向空中踢起，要敏捷、有力而迅速地踢出与收回脚，胯部稳定，脚抛出与收回前不能忽略擦地的全过程。

延伸提示：

小踢腿将动作节奏加以变化进行重组练习，在能力较强的情况下一拍完成一次小踢腿，增强脚、脚踝的关节、韧带、肌肉等的柔韧性、灵活性和能力。

1. 简述小踢腿组合练习的作用、重要性。

2. 运用所学小踢腿基本动作，通过变化节奏和顺序来创编新的组合。

任务5 蹲组合

我的目标

1. 通过对蹲的学习和训练，掌握正确蹲的方法，训练腿部力量、腿部肌肉的拉伸、跟腱的软度和开度、各个关节和韧带的柔韧性和灵活性以及做动作时需要的软度、力度和开度，"蹲"是其他动作的基础以便更好地为跳跃动作打好发力根基。

2. 掌握"蹲"的动作要领，增加各肌肉群的能力和控制能力，以及各关节的灵活性和各部位能力的增长。

我来学

蹲组合

一、动作要领

1. 一位蹲

双脚一位准备，两膝盖对准脚尖，身体垂直地面、连贯地向下蹲，以不抬脚跟蹲到最大限度为半蹲。继续向下蹲，迫使脚跟抬起，臀部接近腿根时为全蹲。全蹲直起时，边起边压脚跟至半蹲。全脚着地，双腿伸直（见图2-40）。

2. 二位蹲

脚位二位准备，下蹲时两膝盖对准脚尖，身体垂直地面，连贯地往下蹲。在以全脚掌着地的情况下，最大限度地下蹲（见图2-41）。

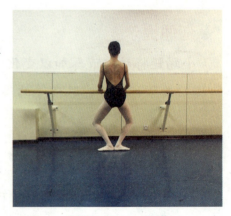

图2-40 一位蹲

3. 五位蹲

二位擦回五位，做法同一位蹲一样。变换脚的位置时做法同二位（见图2-42）。

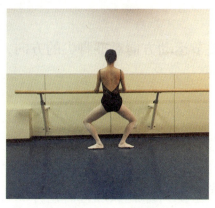

图 2-41　二位蹲

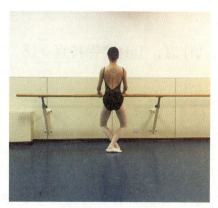

图 2-42　五位蹲

二、芭蕾蹲组合

准备拍：双手一位，脚站一位。1~4拍空拍不动，5~8拍双手自然位扶把。

第一个八拍：1~4拍一位蹲，5~8拍还原。

第二个八拍重复第一个八拍。

第三个八拍：1~4拍下蹲，5~8拍时继续向下直至一位全蹲。

第四个八拍：1~4拍原路起身，第5~8拍时擦到2位，准备2位蹲。

第五个八拍：1~4拍二位下蹲，5~8拍还原。

第六个八拍重复第五个八拍。

第七个八拍：1~4拍下蹲，5~8拍下蹲直至二位大蹲，双脚脚后跟抬起（见图2-43）。

第八个八拍：1~4拍落脚后跟，5~6拍起身还原二位蹲，7-8拍脚位收五位。

图 2-43　芭蕾蹲组合第七个八拍

第九个八拍：1~4拍五位下蹲，5~8拍还原。

第十个八拍重复第九个八拍。

第十一个八拍：1~4拍下蹲，5~8拍下蹲直至五位大蹲，双脚脚后跟抬起（见图2-44）。

第十二个八拍：1~4拍落脚后跟，5~8拍起身还原五位蹲。

第十三个八拍：1~2拍右脚旁擦地，3~4拍收后五位，5~6拍右腿吸腿，7~8拍左脚脚后跟离地拔起，脚面向上顶，五个脚趾抓地面。

图 2-44　芭蕾蹲组合第十一个八拍

第十四个八拍：1~2拍左脚压脚后跟一次，3~4拍落右腿，5~6拍左右脚由五位拍脚跟落地。

第十五个八拍至十六个八拍动作一样，方向相反。

三、小提示

做芭蕾舞蹲的动作时，上身要保持直立感，膝关节运动方向对准脚尖的方向，身体垂直地面。

教学提示：蹲是一切基本技术动作训练的基础，贯穿于一系列基本动作之中，为其他带有蹲性质的动作以及跳跃动作做好能力与方法上的准备。主要训练腿部肌肉的能力和后背的控制能力，训练跟腱、膝关节、髋关节等部位的柔韧性和灵活性，促进整个身体平衡与各部位能力的增长，为更好地完成其他技术动作打下良好的基础。

做蹲的时候，双腿的标准外开度是180°，脚尖、膝盖、胯、肩在一个平面上。由于每个同学的柔韧度、外开度等自身条件不同，所以在训练中要根据每个学生的具体条件，在不影响身体垂直与保持脚的正确站立的前提下做到双腿的最大外开度。动作过程中下蹲和伸直腿的速度要平均，人体平稳、后背垂直，脚掌平铺地面，不要向前或向后倒脚。其中二位半蹲下蹲的幅度是膝盖和脚尖成上下垂直线。注意对呼吸的运用，把握好了呼吸，动作才会更加流畅和舒展。一般来说蹲开始之前先吸气，在下蹲的过程中缓慢地呼气，随着腿部的逐渐伸直再吸气。

🖉 延伸提示：

（1）欣赏芭蕾基训画圈组合，感受蹲和立的交替变换。

（2）在扶把半蹲动作的基础上通过立半脚掌起的过渡训练，找到发力点和身体的位置，在熟练掌握此动作的基础上脱把尝试跳跃。

1. 简述蹲组合练习的作用、重要性。（主要训练整个腿部、脚腕和跟腱的力量，腿部肌肉的拉伸，增强肌肉能力和跟腱软度、胯部的开度。）

2. 蹲组合画圈、跳跃的练习。

单元二 舞蹈基础训练

任务 6 腰组合

我的目标

1. 通过对腰部动作的学习和训练，掌握正确的训练方法，主要训练柔韧度、控制能力、灵活性以及腰部力量。理解胸腰、前腰、后腰、旁腰、涮腰、拧腰的动作要领。

2. 通过对腰组合的学习了解到腰的运动轨迹训练重点，理解今后学习的舞蹈组合和舞蹈作品中许多优美的舞姿和微小的动律、情绪都离不开腰的运用。

我来学

腰组合

一、动作要领

1. 胸腰

舞者脚位五位准备，一手扶把，一手三位。动作时自头部，先向上方挑上去后将颈椎、胸椎一节一节拉开，后向远、向后方延伸，两肩胛骨向内夹，胸椎向上顶，最终面部及胸口朝向上方（见图 2-45）。

2. 前腰

舞者脚位一位，一手扶把，一手七位。在身体直立状态下从一点方位向前向下弯腰，双腿直立膝盖伸直，最终要求上身与下身重叠，双臂环抱双腿（见图 2-46）。

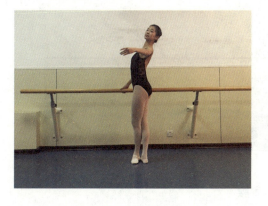

图 2-45 胸腰

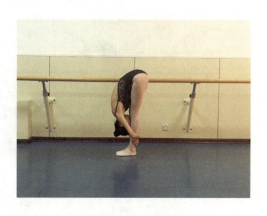

图 2-46 前腰

3. 后腰

舞者脚位一位，一手扶把，一手七位。在身体直立状态下从一点方位向后向下下腰，此时双腿直立，头、颈、肩、胸、腰依次往下弯（见图 2-47）。

4. 旁腰

舞者脚位一位，一手扶把，一手三位。在身体直立状态下，以腰椎为轴身体向旁做侧弯动作（见图 2-48）。

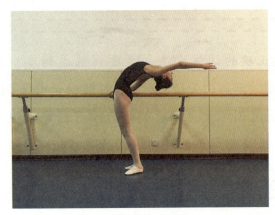

图 2-47　后腰

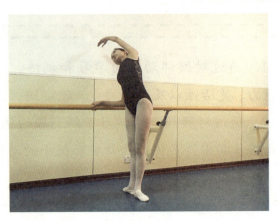

图 2-48　旁腰

5. 涮腰

舞者脚位一位，以胯部为轴，在身体直立状态下，上身向前、向旁、向后做运动轨迹（见图 2-49）。

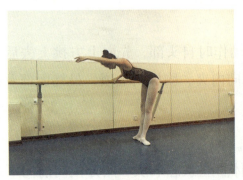

a. 动作一

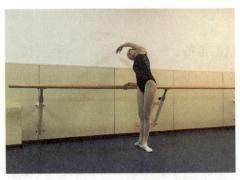

b. 动作二

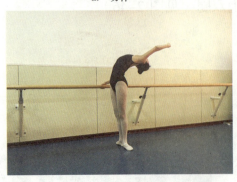

c. 动作三

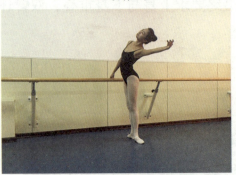

d. 动作四

图 2-49　涮腰

6. 拧腰

舞者脚位前吸腿位置，一手扶把，一手三位，在身体直立状态下，动作时胯不动，上身尽量往侧后方拧动，头往拧腰方向转（见图 2-50）。

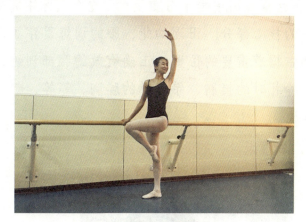

图 2-50 拧腰

二、腰组合

准备拍：一位脚，双手一位至自然位扶把，7～8 拍时右脚向旁擦地到二位脚。

第一个八拍：双手扶把 1～4 拍时下胸腰，5～8 拍时还原。

第二个八拍重复第一个八拍动作。

第三个八拍：双手扶把 1～4 拍时下后腰，5～8 拍时还原。

第四个八拍重复第三个八拍动作。

第五个八拍：由双手扶把左开转向面向一点的单手扶把，1～4 拍时手臂由七位上行至三位下前腰，5～8 拍手臂到七位下后腰。

第六个八拍重复第五个八拍。

第七个八拍：1～4 拍时动力脚向前擦出，手臂由七位上行至三位，5～8 拍时上身向前下腰，同时主力腿半蹲。

第八个八拍：5～8 拍时上身直立，主力腿伸直，动力腿绷脚点地，手臂在三位。接着两腿不动向后下腰。收腹身体还原位。

第九个八拍重复上述第七个八拍。

第十个八拍重复上述第八个八拍。

三、小提示

腰部的练习主要训练腰部肌肉拉伸程度以及韧带的韧性程度，训练的效果直接影响到今后舞蹈舞姿舒展、优美的表现力。把上对于腰的训练主要是训练软度和控制力，注意做动作时的舒展以及灵活。

教学提示：腰部的训练在芭蕾集训中是十分重要的，它在人体中起着承上启下、协调上下身的枢纽作用，因而是舞蹈训练的核心部分。正因如此，腰的训练贯穿了课堂的始终，从地面到扶把再到中间，腰的不同训练都占据着重要的位置。正确有效的腰部训练，使得舞蹈演员的表现力大大丰富，如苦闷时的含胸、挣扎时的挺胸、希望时的腆胸，等等，都极大地丰富了身体语言，使舞者能够做到身体的最大解放。

扫一扫二维码欣赏控腰、涮腰组合，如图 2-51 所示。

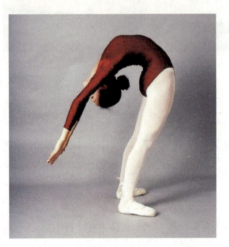

基训《腰的组合》

图 2-51　基训《腰的组合》

 延伸提示：

在掌握一定腰部软度和控制力的基础上来尝试地面下中腰练习，练习初可由单手下中腰过渡到双手下中腰。

1. 简述腰的练习的重要性及作用。

2. 腰部柔韧性和控制力应该怎样练习？由易到难的训练步骤有哪几种？

单元二 舞蹈基础训练

任务7 压腿组合

1. 通过压腿的练习，提高舞蹈动作的协调性、灵活性、节奏感，提高舞蹈动作时所需的软度、力度、开度，同时注意强调胯骨、膝盖的打开。

2. 压腿作为基本功的一项，可见它的重要性，压腿的组合练习是能够使自身从整体训练中克服身体的自然状态，过渡到舞者基本站立形态的直立感的典型练习方法。另外练习压腿组合可以在舞蹈时最大限度地舒展自身身体以及动作。

一、动作要领

1. 前压腿

将动力腿放在把杆上（绷脚），一手扶把，一手三位，上身由三位手带领向下运动，直至腹部与大腿重合，用下颌贴近小腿（见图2-52）。

2. 旁压腿

将动力腿放在把杆上（绷脚），一手扶把，一手三位，上身直立，用后背去贴近腿，脑勺尽量躺在小腿上（见图2-53）。

压腿组合

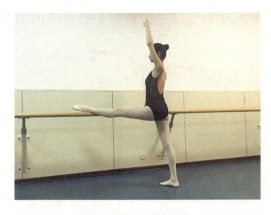

图2-52 前压腿

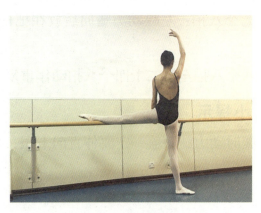

图2-53 旁压腿

3. 后压腿

以左腿为动力腿向后放到把杆上，右手扶把，左手三位手，上身向后下腰，向动力腿的方向压，尽量用手去抓住动力腿（见图 2-54）。

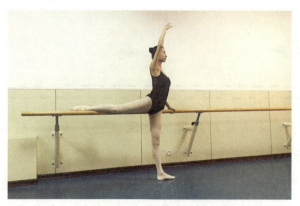

图 2-54　后压腿

二、压腿组合

准备拍：五位脚站位，身体斜对把杆，右手扶把杆，左手一位，左腿为动力腿，1~4 拍左腿小腿前吸腿，5~8 拍左腿伸直放在把杆上，右手向上三位手。

第一个八拍：左腿为动力腿，1~4 拍左手带领上身向下压腿，5~8 拍还原。

第二个八拍至第四个八拍重复第一个八拍。

第五个八拍至第七个八拍抱腿控制。

第八个八拍：1~4 拍从抱腿慢慢起身，5~8 拍身体转向 2 点，左腿动力腿不动，右臂抬起向上，右手三位手。

第九个八拍：1~4 拍右手带领上身旁压，5~8 拍还原。

第十个八拍至第十二个八拍同第九个八拍一样。

第十三个八拍：旁压左腿，尽量让头躺在小腿上控制。

第十四个八拍至第十五个八拍同第十三个八拍一样。

第十六个八拍：1~4 拍缓缓起身，5~8 拍身体转向 3 点，左旁腿转为左后腿。

第十七个八拍：左腿动力腿向后放在把杆上，右手向上三位手，1~4 拍身体向后压，5~8 拍还原。

第十八个八拍至第二十四个八拍动作重复上述第十七个八拍的动作。

三、小提示

在压腿时动力腿膝盖一定要伸直向下压，另外脚背要绷直。

教学提示：压腿是训练腿的软度、开度及柔韧性的练习。做动作时要注意重心要稳，胯部摆正，主力腿和动力腿都不要屈膝，注意动力腿的外开及绷脚，上身保持直立并伸长下压。压前腿时注意腹部贴大腿；旁腿时注意后背去贴近腿，脑勺尽量躺在小腿上。后腿时注意后腰向后找臀，上肢不要向外翻。

🖊 延伸提示：

在有一定软开度基础之上完成竖叉、横叉、搬腿等动作。

1. 简述压腿组合练习的重要性及作用。

2. 坚持练习基本功会对自身有哪些帮助和提高？

任务 8　踢腿组合

我的目标

1. 通过练习踢腿，达到练习腿部力量以及爆发力和柔韧性的目的。
2. 踢腿的练习，不仅训练爆发力和柔韧性，同时对体能以及肺活量的训练也起到一定的作用，为以后舞蹈组合和舞蹈作品打下良好的体能基础。

我来学

踢腿组合

一、动作要领

1. 前踢腿

一手扶把，一手七位，脚一位，左腿为动力腿经擦地快速向前提起，尽量小腿去找脑门，落下时可以直接收回也可以点地收回（见图2-55）。

2. 旁踢腿

踢旁腿时经擦地，腿向耳后方向踢，落地时动力腿收回在主力腿前或者后（见图2-56）。

3. 后踢腿

踢后腿时脚在地面擦地向正后方向踢（见图2-57）。

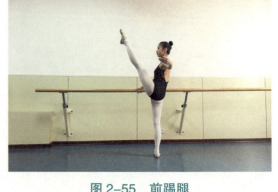

图2-55　前踢腿

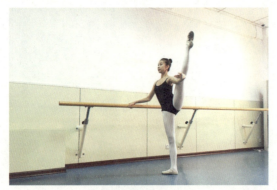

图2-56　旁踢腿

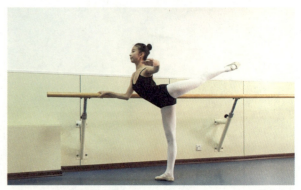

图2-57　后踢腿

二、踢腿组合

准备拍：双脚一位，一手扶把，一手一位。1～4拍保持不动，5～8拍动力腿经擦地向后，动力臂由一位打开至七位。

第一个八拍：以左腿为动力腿，1～2拍左腿经擦地向前超过90°向上踢，3～4拍左脚落下脚尖点地，5～8拍左脚经擦地成向正后点地。

第二个八拍至第三个八拍同第一个八拍动作一样。

第四个八拍：1～4拍同上，5～8拍时左手从七位经一位到二位，左脚经擦地成向斜后点地。

第五个八拍：1～2拍左脚向旁脚背带动整条腿擦地出去向上去找头后方的方向，3～4拍左脚落下脚尖点地，5～8拍左脚经擦地成向斜后点地。

第六个八拍至第七个八拍同上第五个八拍动作一样。

第八个八拍：1～4拍同上，5～8拍时左腿落地时脚尖点地经擦地成向正前，左手由二位经一位打开至七位。

第九个八拍：1～2拍动力腿左腿向后擦地踢起，3～4拍左腿落下左脚脚尖点地，5～8拍收回前擦地位。

第十个八拍至第十二个八拍动作同第九个八拍动作一样重复。

第十三个八拍：1～4拍左脚带整条腿向后大踢腿，展胸腰，同时手由七位经一位、二位至三位。5～8拍左脚点地收前擦地位。手由原路线返回。

第十三个八拍至第十六个八拍同第十三个八拍动作一样。

三、小提示

踢腿时膝盖要伸直，爆发力一要定表现出来，注意腿踢起时身体基本形态不能改变，上身仍然直立，髋关节不能扭转。

教学提示：踢腿组合主要训练腿部肌肉、韧带的张弛，锻炼脚经擦地迅速抛向空中的能力，提高腹背肌、主力腿的控制能力，为以后的大幅度踢腿和跳跃动作打下基础。大踢腿要求动作过程中保持身体的垂直、腿部的外开，主力腿的髋关节向上提起，注重脚经过擦地踢起、擦地收回的全过程。

延伸提示：

以已学动作为基础，分小组编排擦地、小踢腿、大踢腿综合组合。

1. 简述踢腿组合练习的重要性及作用。

2. 练习踢腿组合能提高腿部的哪些能力？

任务9 跳的组合

我的目标

1. 跳跃是一种重要的艺术表现手段。从动作训练目的来看，起跳主要训练舞者腿部的弹跳性和腿部力量的弹跳爆发能力并加强腿部的灵活性。"跳"的技术性较强，一般分为：双起双落、单起双落、双起单落、单起单落、换脚跳。

2. 通过"跳"组合的学习以及练习，掌握跳的重要性及其作用，提高腿部灵活性和弹跳能力。

我来学

跳组合

一、动作要领

1. 一位、二位小跳

双脚芭蕾一位或者二位小八字步，双手一位或者叉腰，双腿半蹲跳起，然后快速直起时双脚空中脚尖垂直与地面绷脚，落地时先落脚掌到全脚半蹲，直立还原（见图2-58）。

图2-58 小跳

2. 五位跳

双脚一脚在前五位站好，一位手，双腿半蹲推离地面跳起，双脚在空中转为一字位，落地时换成另外一只脚在前的五位半蹲还原（见图2-59）。

图 2-59 五位跳

二、跳组合

准备拍：双脚一位脚，双手叉腰（见图 2-60）。

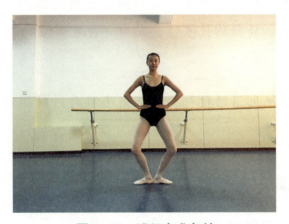

图 2-60 跳组合准备拍

第一个八拍：小跳 4 次，四拍跳四拍蹲（见图 2-61）。

第二个八拍同第一个八拍动作相同。

第三个八拍：1~4 拍各蹲一次，5~8 拍快速连续小跳 4 次。

第四个八拍动作同第三个八拍动作相同。

图 2-61 跳组合第一个八拍

三、小提示

在做小跳组合时身体要垂直地面，注意起落时的呼吸，双手不要僵硬，跳的高度不用过高，要求动作轻盈灵活。

教学提示：跳是舞蹈训练中的一个很重要的部分，是借弹力使身体离开地面的过程。古典舞跳的训练一般分为三类：小跳、中跳、大跳。跳跃主要依靠并运用腿部的肌肉力量，完成空中完美的舞姿形态。跳跃是难度最大的部分，从把杆训练到中间训练，都是为了跳做准备。跳跃完成的好坏程度很大部分取决于腿部肌肉能力的强弱。这需要在前面的把杆和中间的训练中来解决。

将跳跃运用到舞蹈中主要是通过结合塑造人物形象来表达思想感情的艺术手段，使跳跃动作有美的造型、严格的专业规格、较强的技术性，成为一种表演性的跳跃。

延伸提示：

在学习劈叉跳时，首先在把上借助把杆力量，先半蹲再借助把杆力量撑起身体在空中快速踢前后腿形成竖叉。

1. 简述跳跃练习的重要性及作用。

2. 哪些训练能够为跳跃打下基础？怎样将跳组合完成得更美？

单元二 舞蹈基础训练

任务10 转组合

我的目标

1. 转是舞蹈基础训练中难度较大的动作,是极具表现力的动作,在舞蹈作品中旋转可以是衔接动作的过渡也可以是单独体现表现力的动作。通过学习训练,掌握正确的转的方法,明确转的主要目的是训练身体的旋转平衡能力。

2. 掌握转的技巧,在做动作时注意掌握平衡、动力发力点、身体的控制、方向的把握。

我来学

一、动作要领

1. 双脚重心·转

双脚重心在两条腿上交替进行,头做留头甩头(见图2-62)。

转组合

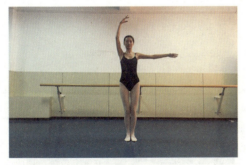
a. 动作一

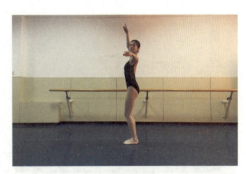
b. 动作二

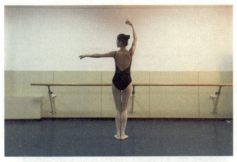
c. 动作三

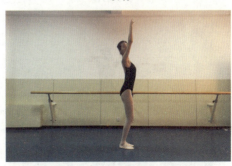
d. 动作四

图2-62 双脚重心转

2. 磨转

转时正步位，身体直立，双脚脚后跟离开地面脚掌撑地面，快速碎步自转。此动作是在幼儿舞蹈编排时常用的转（见图 2-63）。

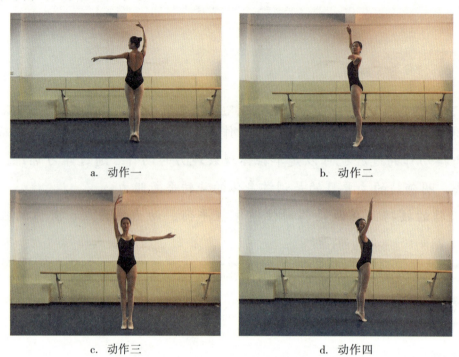

图 2-63　磨转

3. 点步转

以一脚为轴，另一只脚点地，身体向左或者右方向自转，头做留头甩头（见图 2-64）。

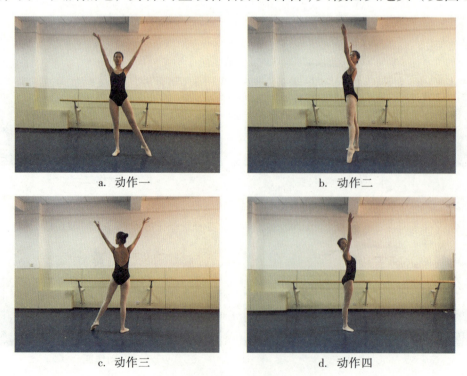

图 2-64　点步转

4. 平转

动作时以右脚起步为例。身体面向2点，眼看1点左前虚步，手臂6位手准备。然后右脚向4点迈出一步，左脚跟上，身体向右旋转180°，然后右脚出左脚跟，身体继续旋转180°回2点。转时需要留头后甩头始终看1点（见图2-65）。

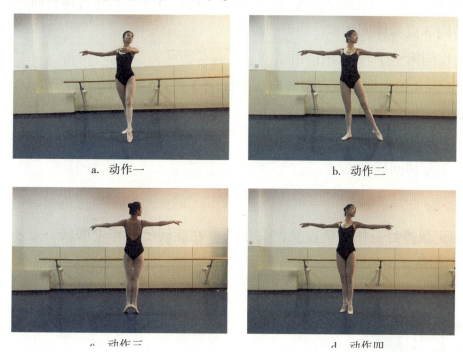

图2-65 平转

5. 四位转

旋转以芭蕾四位脚、五位手准备，以单腿为重心，以主力腿的脚掌为轴心，往一个方向转360°或者连续旋转若干圈（见图2-66）。

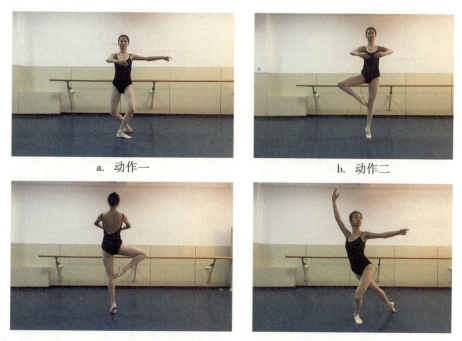

图2-66 四位转

二、转组合

准备位：一位脚，双手叉腰，第8拍右脚旁擦出。

第一个八拍：面向1点站位，左脚为主力腿，右脚为动力腿，转动时1~2拍时转向右脚，转向一点身体面向7点，3~4拍时右脚转向7点面向5点，5~6拍时右脚转向5点身体面向3点，7~8拍时右脚转向3点身体回1点。

第二个八拍动作同第一个八拍动作相同。

第三个八拍：1~4拍面向1点右脚转向7点面向5点，5~8拍时右脚旋转3点身体回1点。

第四个八拍动作同第三个八拍动作相同。

第五个八拍：左脚为轴右脚带动转两圈。

第六个八拍：重复转两周结束。

三、小提示

在做旋转时切记保持好身体平衡以及留头甩头。在旋转的动作中磨转、点步转、双脚重心转在幼儿舞蹈编排中都是常用的转。

教学提示：旋转中加入的舞姿非常多，例如，芭蕾舞中手的一位至七位；古典舞手位顺风旗、按掌、托掌、托按掌、双扬手、燕式手等。民族舞旋转技巧中手的舞姿变化很多，表现力也极为丰富。旋转的音乐速度可采用两种速度进行练习：如初级训练阶段的小舞姿转以及大舞姿转都要求动作平稳流畅，一般多采用慢速或中速音乐伴奏。舞姿转进入中级和高级训练阶段时要求平稳而急促，大多用快速音乐伴奏。

延伸提示：

做任何旋转技巧，双手都必须形成一定的舞姿。一方面是为了完成旋转技巧本身的需要，因为准确的舞姿是完成旋转技巧的必要因素；另一方面是为了加强旋转技巧的造型性和表现力。

1. 旋转时的感受如何？做好旋转技巧需要掌握哪些要领？

2. "旋转"在舞蹈表演中经常用到，思考怎样在快速旋转中体现出舞姿的艺术魅力。

单元三　民族民间舞蹈训练

任务 1　蒙古族民间舞

我的目标

1. 学习蒙古族民间舞的风格特点，掌握蒙古族民间舞的基本动作，并且能够将基本动作、流动体态融为一体，达到协调一致，体现出蒙古族舞蹈优美端庄的风格特点。
2. 通过蒙古族舞蹈组合的学习，加深对蒙古族音乐节奏、动作特点的了解，感受蒙古族生活在辽阔草原环境中形成的本民族特有的舞蹈风格。
3. 赏析蒙古族筷子舞、盅碗舞、安代舞、狩猎舞等多种舞蹈表现形式。
4. 运用所学舞蹈动作进行组合创编。
5. 通过蒙古族舞蹈的学习，了解和弘扬我国民族舞蹈艺术、丰富舞蹈知识、积累舞蹈素材，提高舞蹈审美。

蒙古族主要分布在我国北方，是长期生活在草原上的游牧民族，灿烂的草原文化形成了蒙古族舞蹈浑厚、舒展、豪迈、内在柔韧、外在刚劲有力的特点。男子动作雄壮有力、彪悍豪迈，女子动作欢畅、优美、热情、爽朗。

一、动作要领

1. 基本手位

一位：两臂放在腹部前方同一个水平位置上，手掌心向下，小臂与大臂呈弧形（见图 3-1）。
二位：双臂放在身体前侧，距离身体一定距离，手掌心向下（见图 3-2）。

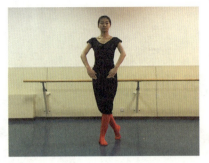

图 3-1　一位

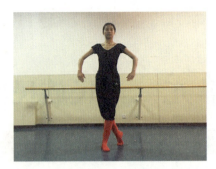

图 3-2　二位

三位：双臂打开与肩膀在一条水平线上，手掌心向下（见图 3-3）。

四位：双臂斜上举，手掌心向下（见图 3-4）。

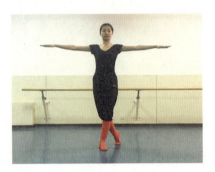

图 3-3　三位

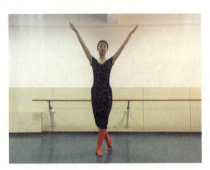

图 3-4　四位

五位：双臂可在体前、体侧，手掌按掌，指尖相对（见图 3-5）。

六位：两手屈臂，手指点肩，大臂抬平。（见图 3-6）。

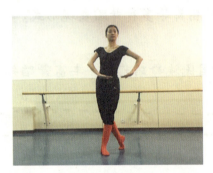

图 3-5　五位

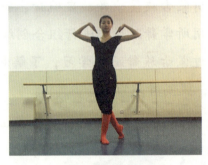

图 3-6　六位

七位：双手握拳，大拇指与其他四指分开叉腰，拳面向上（见图 3-7）。

勒马位：此动作是模仿骑马勒缰绳的动作。手臂胸前压腕同时屈肘（见图 3-8）。

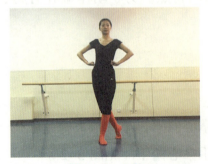

图 3-7　七位

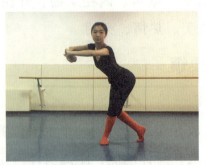

图 3-8　勒马位

2. 肩部动作

柔肩：连续不间断地前后交替左右肩部运动（见图3-9、图3-10）。

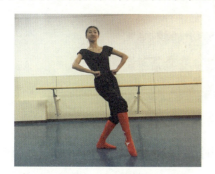 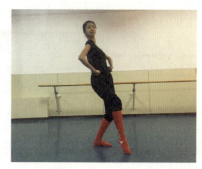

图3-9　柔肩一　　　　　　　　图3-10　柔肩二

硬肩：双肩做快速而脆、有停顿感的双肩依次运动（见图3-11、图3-12）。

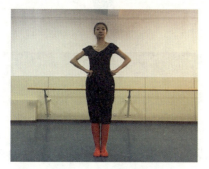 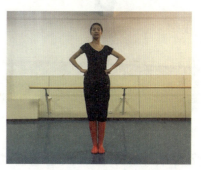

图3-11　硬肩一　　　　　　　　图3-12　硬肩二

碎抖肩：双肩快速前后抖动，要求快速而且碎，节奏均匀。

耸肩：双肩不间断地同时或者交替做向上向下运动（见图3-13、图3-14）。

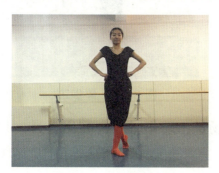 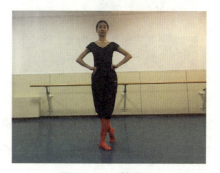

图3-13　耸肩一　　　　　　　　图3-14　耸肩二

3. 基本舞步

错步：身体平稳，双脚形成前出后错步的动态运动（见图3-15）。

图 3-15 错步

平步：身体重心下压，双脚交替拖地前进，行进时要保持小八字步（见图 3-16、图 3-17）。

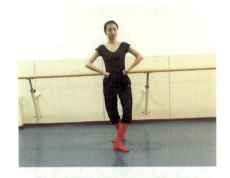

图 3-16 平步一　　　　　　　　图 3-17 平步二

碎步：脚下交替细碎、平稳、快速地移动。此步伐为典型女性动作（见图 3-18、图 3-19）。

图 3-18 碎步一　　　　　　　　图 3-19 碎步二

走马步：此动作映射的是骑马人悠闲地骑马的场景，动作时一脚前出，另一只脚贴于出去的脚旁脚尖着地，注意双脚重心的倒换，膝盖配合屈伸。通常走马步配勒马手位（见图 3-20、图 3-21）。

 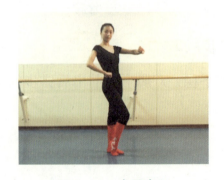

图 3-20 走马步一　　　　　　　图 3-21 走马步二

摇篮步：左右脚交叉，快速交替重心转换。通常配勒马手位或者扬鞭手（见图3-22、图3-23）。

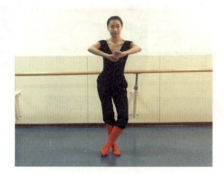

图3-22 摇篮步一

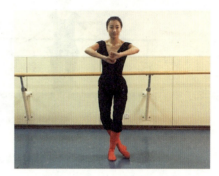

图3-23 摇篮步二

二、舞蹈组合

1. 蒙古族舞手位、硬腕组合

准备拍：脚下八字位，双臂自然下垂。

第一个八拍动作：1~8拍蒙古族舞手位一位，双手硬腕（由腕带动手掌有弹性地提压）4次，脚下右脚向前踏步，重心在右脚，左脚脚尖后点地。

第二个八拍动作：1~8拍蒙古族舞手位二位，双手硬腕4次，脚下右脚向前踏步，重心在右脚，左脚脚尖后点地。

第三个八拍动作：1~8拍蒙古族舞手位三位，双手硬腕4次，1~2拍时脚下左脚交替右脚，左脚向前踏步，重心在左脚，右脚脚尖后点地。

第四个八拍动作：1~8拍蒙古族舞手位四位，双手硬腕4次，1~2拍时脚下右脚交替左脚，右脚向前踏步，重心在右脚，左脚脚尖后点地。

第五个八拍动作：1~2拍时重心后移在左脚，右脚前脚尖点地，双臂胸前按掌，双手硬腕。

第六个八拍动作：1~2拍时由胸前按掌向上移动到三位手硬腕，同时右脚向后撤一步重心在右脚，左脚脚尖点地，3~4拍时向上移动到四位手硬腕。

第七个八拍动作：1~8拍双臂下移到胸前按掌，1~2拍时左脚向后撤一步重心在左脚，右脚脚尖点地。

第八个八拍动作：手臂动作同第四个八拍动作，1~2拍时右脚向后撤一步重心在右脚，左脚脚尖点地。

第九个八拍动作：1~2拍时左脚回撤，左右脚回八字位屈膝，双臂三位手硬腕，3~4拍膝盖伸直，双臂成顺风旗双手硬腕。5~8拍重复1~4拍动作（见图3-24）。

第十个八拍动作：1~4拍双脚交替小碎步向前，左脚在前但是方向相反，重心在左脚，右脚脚尖后点地，双臂由三位后依次上升到四位手硬腕。5~8拍动作与1~4拍相同。

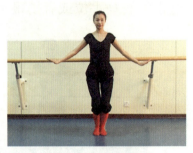
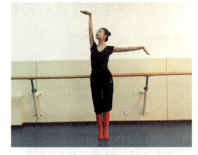

a. 动作一　　　　　　　　　　b. 动作二

图3-24　蒙古族舞手位、硬腕组合第九个八拍

第十一个八拍动作：1～4拍时双脚向右侧垫步，双臂由一位手依次向上二位、三位、四位停到三位手。5～8拍时三位手再变顺风旗手位硬腕，左手在上，第八拍时左脚回撤，双臂交换右手在上顺风旗（见图3-25）。

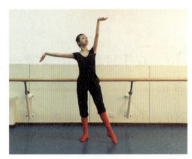

a. 动作一　　　　　　　　　　b. 动作二

图3-25　蒙古族舞手位、硬腕组合第十一个八拍

第十二个八拍动作：动作同第十一个八拍动作，脚下运动轨迹方向相反往左边垫步。

第十三个八拍动作：动作同第十一个八拍动作，脚下运动轨迹方向向前垫步。

第十四个八拍动作：动作同第十一个八拍动作，脚下运动轨迹方向向后垫步。

2. 蒙古族舞蹈《梦回草原》

准备位：音乐起停留一个八拍，双脚小八字位，双臂自然下垂。

第一个八拍动作：1～4拍时重心主力腿左腿向前踏步，右脚脚尖后点地，右臂从体侧缓缓向上柔臂直至耳旁，5～8拍时右臂柔臂向下回体侧（见图3-26）。

蒙古族舞蹈《梦回草原》

a. 动作一　　　　　　　　　　b. 动作二

图3-26　《梦回草原》第一个八拍动作

第二个八拍动作：动作同上第一个八拍相同，方向相反。

第三个八拍动作：1～4拍时交换重心，主力腿到左腿，半蹲起踏步，右脚脚尖后点地，双臂从体侧缓缓向上柔臂直至耳旁，5～8拍时双臂缓缓下落至身体两侧（见图3-27）。

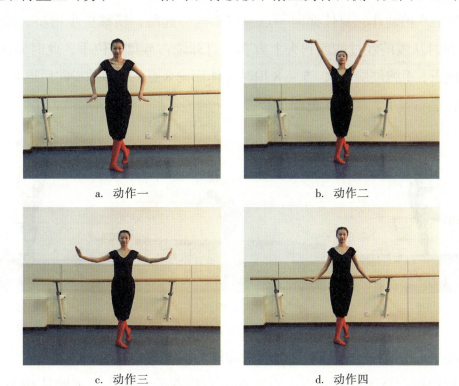

a. 动作一　　　　　　　　b. 动作二

c. 动作三　　　　　　　　d. 动作四

图 3-27　《梦回草原》第三个八拍动作

第四个八拍动作：动作同上第三个八拍相同。

第五个八拍至第六个八拍动作：身体面向2点，双脚逆时针提脚后跟碎步自转一圈，手臂柔臂两次，最后停到一点。

第七个八拍至第八个八拍动作：身体面向一点，脚下圆场碎步右臂不动，左臂向里直到胸前停留，最后停到一点。

第九个八拍动作：1～4拍时左脚向2点迈出大踏步，双臂胸前柔腕柔臂向侧打开直至顺风旗位置。5～8拍时重复一次（见图3-28）。

　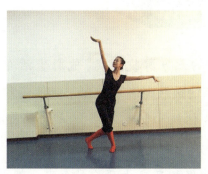

a. 动作一　　　　　　　　b. 动作二

图 3-28　《梦回草原》第九个八拍动作

第十个八拍动作：右腿向前重心交换大踏步，上肢动作重复第九个八拍动作。

第十一个八拍动作：1～4拍时右腿向前重心交换踏步，柔臂。5～8拍移重心向后前点步，柔臂。

第十二个八拍动作：1～4拍动作同第十一个八拍动作相同，节奏快一倍。柔臂圆场一圈。

第十三、十四个八拍动作：身体面向一点，双脚向旁起跳，横移垫步错步，最后左脚踏步，双臂同时从腹前经过胸前到头上方直至打开蒙古族舞三位手，此时面向8点小臂弯曲折臂向下，手腕硬腕一次。5～8拍时身体面向8点，双脚平步向后退4步，双臂斜上方，左臂上右臂下，柔腕（见图3-29）。

蒙古族动作短句二

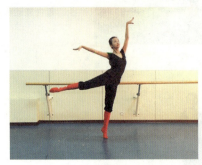

a. 动作一　　　　　　　　b. 动作二　　　　　　　　c. 动作三

图3-29　《梦回草原》第十三个八拍动作

第十五、十六个八拍动作：与第十三个八拍动作相同，方向相反。

第十七个八拍动作：身体面向一点，左脚在前右脚在后，踏步，双臂从胸前柔臂柔腕向旁打开直至蒙古族舞三位手两次。

第十八个八拍动作：重心转换到右脚上，向前踏步，上肢动作同第十七个八拍动作相同。

三、小提示

蒙古族舞基本体态，贯穿于训练的始终，在情感、形态、运气、发力中体现的是一种"圆形，圆线，圆韵"的东方思维观念。柔臂和柔腕作为蒙古族舞蹈里常出现的动作，要注意其发力点和要点。另外区分硬腕和柔腕的舞蹈运用。硬腕主要是由腕部带动，突出顿点节奏，手指不可主动。

蒙古族是典型的北方游牧民族，他们生活在一望无际的草原上，牧民们心胸开阔、坦荡，感情质朴、豪放。长期的放牧与狩猎生活，使他们和农耕民族的安土重迁、乐天知命的性格正相反，练就了强悍、矫健的体魄和桀骜不驯、勇往直前的性格。在他们的民间舞蹈中，洋溢着来自大自然的勃勃生机，是豪放与自信的"天之骄子"的形象。蒙古族喜爱翱翔于蓝天的雄鹰，于是，他们就把民族的感情、性格和来自大草原的气势，都融会于鹰的舞蹈形象上。蒙古族的生活中一刻也离不开马。蒙古族人与马有着深厚的感情。马是交通工具、运输工具，马肉可食，马乳可饮又可酿酒，

马皮的用处也很多。在牧民心目中马是不会说话的忠实朋友,马通人性,解人意,而且会关心主人,战斗中马可以帮助骑手摆脱困境,崎岖山路上、茫茫草原中马能识途。在漫漫的历史长河中,由于草原文化的影响,蒙古族舞蹈逐步形成开阔、粗犷、热烈、奔放、刚劲而又不失沉稳、舒展、温柔的个性特点。

扫一扫二维码观看蒙古族人民的生活视频和蒙古族民间舞舞蹈剧目（见图 3-30、图 3-31）,进一步体会蒙古族舞风格特点形成的背景。

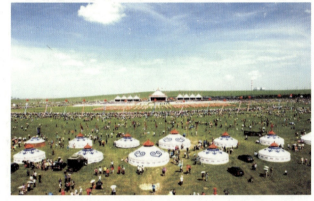

图 3-30　蒙古族人民的生活场景

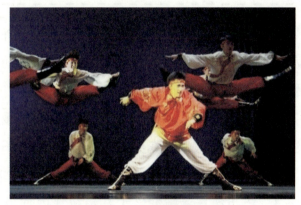

图 3-31　蒙古族民间舞

女子独舞《蒙古人》

蒙古族舞蹈《草原姑娘》

延伸提示：

通过欣赏蒙古族舞蹈视频,学习舞蹈动作的衔接、节奏的处理、舞台空间方位的运用,再结合所学舞蹈动作进行组合的创编。

1. 蒙古族民间舞的风格特点是什么?

2. 蒙古族民间舞的基本动作都有哪些?说出并示范动作。

3. 结合所了解的蒙古族舞蹈的风格特点来完成组合,并尝试创编新的组合。

任务2 藏族民间舞

1. 学习藏族民间舞的风格特点，学习并掌握藏族民间舞的基本动作，体会藏族舞动律"颤膝"的特点，其次掌握藏族弦子的基本动作，使基本动作、体态融为一体，达到协调一致。
2. 学习藏族舞蹈组合，更深入地体会藏族的音乐既有雄壮高昂又有柔美、悠扬、宽广。感受藏族生活在牧区、山区环境中不同类型的舞蹈。
3. 赏析藏族果谐、锅庄、热巴等多种舞蹈形式。
4. 运用所学踢踏和玄子舞蹈动作进行组合创编。
5. 通过藏族舞蹈的学习，了解和弘扬扬我国民族舞蹈艺术，丰富舞蹈知识，积累舞蹈素材，提高舞蹈审美能力和鉴赏能力。

藏族是个能歌善舞的民族，无论是日常生活还是祭祀庆典无时无刻不在用歌舞来抒发情感或者以舞蹈动作来叙说故事。其中藏族舞蹈形式有谐、堆谐、果谐、卓、热巴。其中，谐也称为"弦子"。其动作特点为：缓慢舒展，细腻流畅。其中以藏族服装里的长袖的摆、掏、撩、甩最为常见。舞步由靠、撩、拖、点、转等动作组成。堆谐又称"踢踏"。其舞蹈特点是膝盖松弛、脚步灵活，舞步多以踏、踢、跳等脚步动作踏出节奏的变化。果谐以身前摆手、转胯、蹲步和转身等动作为主，是藏族日常生活中出现最多的围圆圈跳舞的舞蹈。卓也称为"锅庄"，是藏族古代祭祀庆典的舞蹈，其音乐远阔低沉，节奏铿锵有力，节奏感强。舞蹈形式穿插歌曲，由全体舞者歌唱，队形富有变化。热巴是藏族舞蹈里典型舞蹈，它是以舞蹈、铃鼓相结合的一种专业技巧性舞蹈，也是过去藏族王室的舞蹈，此舞蹈特点是舞者通过手拿铃鼓来表演专业的技能。

一、动作要领

1. 手臂基本动作

撩：单臂由下经过体前或者体侧，手臂向上撩起（见图3-32）。

摆：单臂或者上臂做前、旁、里的同时摆和依次交替摆（见图3-33）。

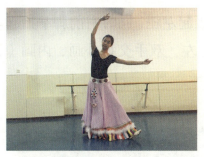

图 3-32 撩

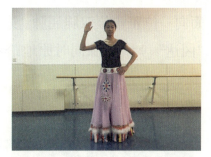

图 3-33 摆

掏：单臂从下经过胸前做"掏"的动作（见图 3-34）。

拉：胸前双臂从里向外做拉开的动作（见图 3-35）。

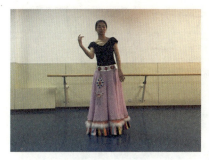

图 3-34 掏

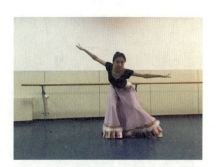

图 3-35 拉

2. 基本舞步

退踏步：面向一点，第一拍右脚后撤半步后落地，然后左脚原位踏下，第二拍右脚踏落，然后自然抬起接下一步。配双手于体侧前后悠摆手（见图 3-36、图 3-37）。

图 3-36 退踏步第一拍

图 3-37 退踏步第二拍

抬踏步：丁字步准备，第一拍右腿吸回，左脚打地面，第二拍左脚踏落地面落丁字步。配双臂双摆手（见图 3-38、图 3-39）。

图 3-38 抬踏步第一拍

图 3-39 抬踏步第二拍

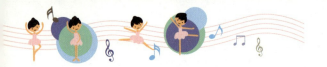

第一基本步：面向一位正步位双腿屈膝，第一拍吸起左腿，同时右前脚掌抬起。脚掌打地面（此动作在藏舞里称"冈达"）。颤膝同时原地踏步左右左。双手交替外画、内画（见图3-40）。

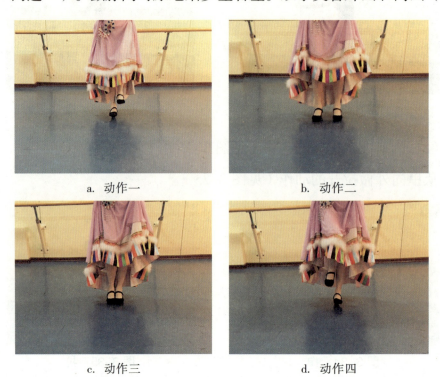

a. 动作一　　　　　　　　b. 动作二

c. 动作三　　　　　　　　d. 动作四

图3-40　第一基本步

平步：正步面向一点，双腿屈膝，第一拍左脚离地落地，第二拍双腿伸直，身体向左后方靠，然后接相反的动作（见图3-41）。

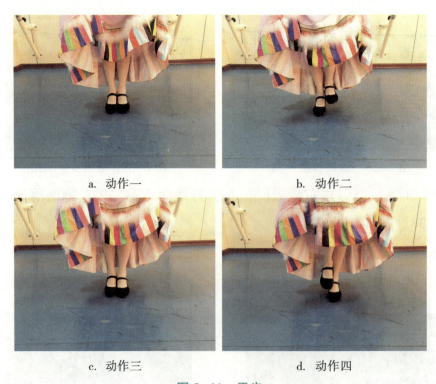

a. 动作一　　　　　　　　b. 动作二

c. 动作三　　　　　　　　d. 动作四

图3-41　平步

靠步：正步面向一点，左腿屈膝右腿提起，第一拍右旁迈步，然后右腿屈膝同时左腿吸起，左脚勾脚落至右前丁字靠步位，双腿屈伸一次（见图3-42）。

a. 动作一　　　　　　　b. 动作二

c. 动作三　　　　　　　d. 动作四

图 3-42　靠步

二、舞蹈组合

1. 藏族踢踏组合

第一个八拍：准备位，正步位，双臂自然下垂。

第二个八拍：双腿颤膝（见图3-43）。

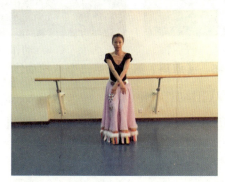

图 3-43　藏族踢踏组合第二个八拍

藏族踢踏组合

第三个八拍至第四个八拍：第一基本步。

第四个八拍动作：左右小碎踏步。

第五个八拍至第六个八拍动作：连三步，同时双手从体旁低位摆至右手左斜前位，重复4遍。

第七个八拍至第八个八拍动作：抬踏步重复4遍。

第九个八拍至第十个八拍动作：退踏步重复4遍。

2. 藏族舞蹈《卓玛》

第一段

第一个八拍动作：准备位面向3点，脚下正步位，双臂右前左后，1～4拍时脚下左右左，后退三步一撩右腿，5～8拍时右左右，后退三步一撩左腿（见图3-44）。

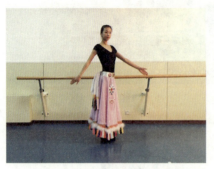 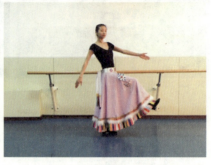

a. 动作一　　　　　　　　b. 动作二

图3-44　《卓玛》第一段第一个八拍动作

藏族舞蹈《卓玛》

第二个八拍动作：动作同第一个八拍动作相同。

第三个八拍动作：身体从三点转向一点，1～4拍时脚下仍然是三步一撩，左右左，撩右腿，双臂右臂单撩袖，搭在左臂上（见图3-45）。

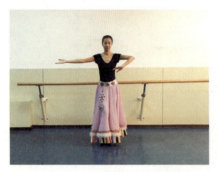 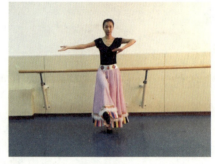

a. 动作一　　　　　　　　b. 动作二

图3-45　《卓玛》第一段第三个八拍动作

第四个八拍动作：动作同第三个八拍动作相同。

第五个八拍动作：1～4拍往左迈步靠步一次，手臂右臂单撩袖。5～8拍往右迈步靠步一次，手臂左臂单撩袖（见图3-46）。

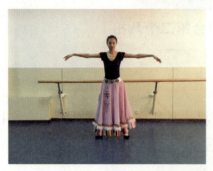 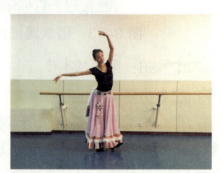

藏族动作短句三

a. 动作一　　　　　　　　b. 动作二

图3-46　《卓玛》第一段第五个八拍动作

第六个八拍动作：脚下平步1～4拍，双臂从体侧慢慢向上移动到头顶上方，5～8拍重复1～4拍。

第七个八拍动作：动作同第五个八拍动作相同。

第八个八拍动作：动作同第六个八拍动作相同，但是脚下方向相反向后退。

第九个八拍至第十个八拍动作：双脚靠步加单撩步，手臂单撩手重复两次。

第十一个八拍动作：双脚踏点步，左臂向上单背袖，右臂侧平，身体顺时针转360°，脚下1点、3点、5点、7点打点步（见图3-47）。

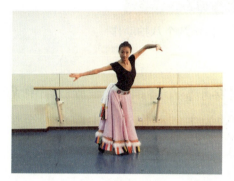 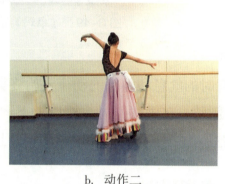

藏族动作短句二

a. 动作一　　　　　　　　　b. 动作二

图3-47　《卓玛》第一段第十一个八拍动作

第二段

第一个八拍动作：脚下三步一撩，双手向上到托掌。

第二个八拍动作：脚下单靠步加单撩步，手臂单撩手重复两次。

第三个八拍至第四个八拍：动作与第一个八拍至第二个八拍动作相同。

第五个八至第六个八拍动作：双臂甩袖，脚下靠步两次（见图3-48）。

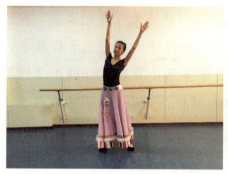 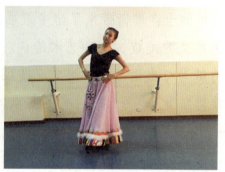

a. 动作一　　　　　　　　　b. 动作二

图3-48　《卓玛》第二段第五个八拍动作

第七个八拍动作：亮相，踏点步，身体顺时针转360°。

第八个八拍动作：亮相，献哈达（见图3-49）。

图 3-49 《卓玛》第二段第八个八拍动作

三、小提示

注意跳藏族舞时的气息和颤膝的动律要始终贯穿于整个舞蹈中。藏族舞蹈中无论是踢踏、旋子、锅庄舞都离不开颤膝。在做颤膝时主要以上下运动为主,动作过程中应由慢至快,由小至大,由轻至重,膝部松弛有力,小而有弹性地颤动,并且要连绵不断。

在我国西部被称为"世界屋脊"的青藏高原上,生活着能歌善舞、热情好客的藏民族。这里的民间歌舞五光十色、风格各异、种类繁多,被称为"歌舞的海洋"。但是,无论哪一种藏族舞蹈形式,其体态特征都带有坐胯、弓腰、曲背的特点。显然,对于藏族舞蹈来说,起决定性作用的不仅是其现在所存在着的自然环境,而是藏族人民的性格特征。藏族在历史上是一个身处世界屋脊高山与草原上的游牧和农耕民族,有着强悍的体魄与坚韧不拔的民族性格。尽管青藏高原的自然环境给当地人民的生存繁衍带来了诸多艰难,但是世代生息于此的藏族人民以其勤劳与智慧,创作了独具特色的悠久的民族文化和艺术传统。在这种特殊的文化艺术传统中,虔诚的宗教信仰与日常繁重的体力劳动与生活习惯,形成了藏民日常生活中弯腰弓背的生活体态,反映在舞蹈中就进一步造成藏族舞蹈坐胯、弓腰、曲背的基本体态特征,并且发展成为一整套的动律风格系统。

扫一扫二维码观看藏族人民的生活视频和藏族民间舞舞蹈剧目(见图 3-50、图 3-51、图 3-52),进一步体会藏族舞风格特点形成的背景。

图 3-50　虔诚的宗教信仰

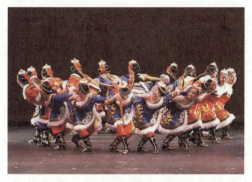
图 3-51 藏族群舞《扎西德勒》

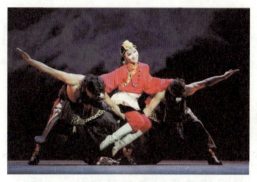
图 3-52 藏族三人舞《牛背摇篮》

藏族群舞
《扎西德勒》

藏族三人舞
《牛背摇篮》

延伸提示：

通过欣赏藏族舞蹈视频，学习舞蹈动作的衔接、节奏的处理、舞台空间方位的运用，再结合所学舞蹈动作进行新组合的创编。

1. 藏族民间舞的风格特点是什么？

2. 藏族民间舞的基本动作都有哪些？说出来并示范动作。

3. 结合所了解的藏族舞蹈的风格特点来完成组合，进一步感受藏族人民的性格特征和民族特性，并尝试创编新的组合。

任务 3　傣族民间舞

我的目标

1. 学习傣族民间舞的风格特点，学习并掌握傣族民间舞的基本动作。并使基本动作、体态融为一体，达到协调一致。整体把握傣族舞蹈风格特点。

2. 通过傣族组合的学习，了解到傣族的音乐节奏以及舞蹈体态中"三道弯"长蹲短起的表现。感受傣族生活环境、地理位置以及生活方式所形成的特有舞蹈风格。

3. 欣赏男、女不同表演风格的"孔雀舞"、象脚鼓舞以及傣族舞剧《云南印象》《孔雀公主》。

4. 以小组为单位将组合进行改编创作，加入队形变化。

5. 通过傣族舞蹈的学习，了解和弘扬扬我国民族舞蹈艺术，丰富舞蹈知识，积累舞蹈素材，提高舞蹈审美能力和鉴赏能力。

我来学

傣族主要聚集在云南省，属于亚热带炎热的气候，那里的人们依山傍水生活，悠然自得，尤其对"水"有特殊的情义。这些特点造就了本民族的节奏缓慢的音乐特点。傣族舞蹈形式中有很多象形模仿动物的舞蹈，多以男子模仿舞蹈为主。女子舞蹈表现以婀娜多姿、内敛含蓄、灵动曼妙为主。

一、动作要领

1. 基本手形

掌形：托式掌、立式掌、提腕掌（见图 3-53、图 3-54、图 3-55）。

图 3-53　托式掌

图 3-54　立式掌

图 3-55　提腕掌

冠形：此动作模仿孔雀头冠，食指与大拇指捏住，其余三指依次打开（见图3-56）。
爪形：在掌形的基础上，食指与大拇指关节弯屈（见图3-57）。
曲掌：拇指伸直，其余四指攥拳（见图3-58）。

图3-56　冠形

图3-57　爪形

图3-58　曲掌

2. 手位

一位、二位、三位、四位、五位、六位、七位。（见图3-59、图3-60、图3-61、图3-62、图3-63、图3-64、图3-65）

图3-59　一位

图3-60　二位

图3-61　三位

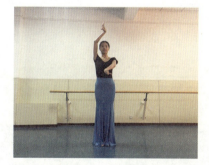

图3-62　四位

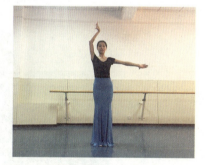

图3-63　五位

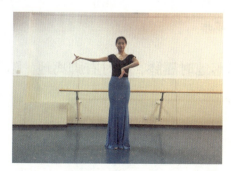

图3-64　六位

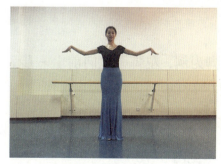

图3-65　七位

3. 脚位

正步位、丁字位、之字位（见图3-66、图3-67、图3-68）。

图3-66 正步位

图3-67 丁字位

图3-68 之字位

4. 舞步

平步：正步位准备，左脚迈出一步落地，同时左腿屈膝，身体重心在左腿上，左腿直膝，同时右腿小腿向后踢（见图3-69）。

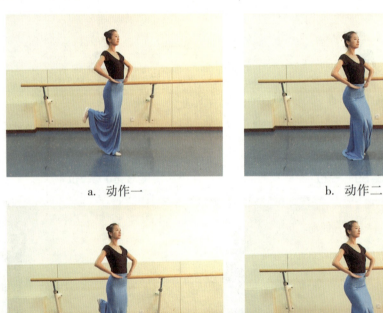

a. 动作一　　　　　　　　b. 动作二

c. 动作三　　　　　　　　d. 动作四

图3-69 平步

踮步：以左脚为例，左脚原地向前上一步，全脚落地时屈膝，同时右脚离地。踮步又分单踮步、吸踮步、跳踮步、碎踮步。

5. 手部基本动作

掏手、轮手（见图3-70）。

单元三 民族民间舞蹈训练

a. 动作一

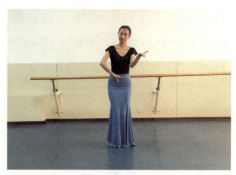

b. 动作二

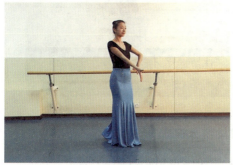

c. 动作三

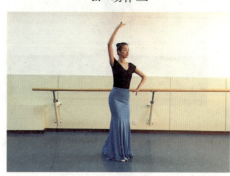

d. 动作四

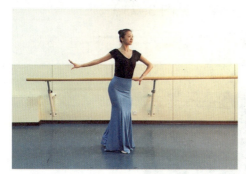

e. 动作五

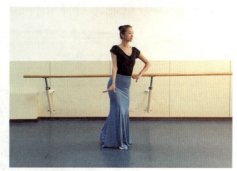

f. 动作六

图 3-70　掏手、轮手

二、舞蹈组合

1. 傣族基本律动组合

准备动作：跪坐，双手按掌形放在胯前。前奏双手合掌行礼一次（见图 3-71）。

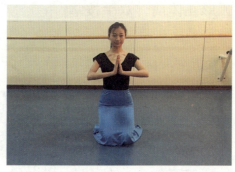

图 3-71　跪坐

傣族基本律动组合

第一个八拍动作至第二个八拍动作：身体跪坐，屈伸起伏2次。

第三个八拍动作：身体半起身坐下，屈伸起伏2次。

第四个八拍动作：1～4拍身体起伏1次，5～6拍身体起伏2次，7～8拍右脚向前迈一步起身站立。

第五个八拍动作：1～4拍时双腿膝盖屈伸4次，5～8拍时左右摆胯4次（见图3-72）。

a. 动作一　　　　　　b. 动作二

图 3-72　傣族基本律动组合第五个八拍

第六个八拍动作：1～4拍原地后踢步4次，5～8拍时摆胯踢步4次。

第七个八拍动作：左脚旁点地，身体屈伸起伏一次（见图3-73）。

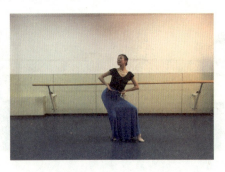

图 3-73　傣族基本律动组合第七个八拍

第八个八拍动作：同第七个八拍动作相同，方向相反。

第九个八拍动作：1～4拍左脚旁点步，身体屈伸起伏一次，5～8拍同1～4拍动作相同，但是方向相反。

2. 傣族舞蹈组合《傣家小妹》

准备位：双膝跪坐，双臂呈弧形在体前，双手按掌形放在大腿上，前奏两个八拍。

歌唱起第一个八拍至第二个八拍动作：1～2拍双手翻腕，3～4拍双臂向上至2位手，5～8拍重复1～4拍（见图3-74）。第二个八拍重复第一个八拍动作。

第三个八拍至第四个八拍动作：1～2拍时双手翻腕，3～4拍时双臂侧拉至6位手，5～8拍重复1～4拍（见

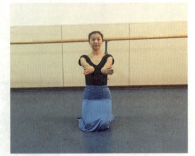

图 3-74　《傣家小妹》第一个八拍至第二个八拍动作

傣族舞蹈组合《傣家小妹》

图 3-75）。第四个八拍重复第三个八拍动作。

第五个八拍至第六个八拍动作：1~2 拍时双手翻腕，3~4 拍时双臂向上至 3 位手，5~8 拍重复 1~4 拍动作（见图 3-76）。第六个八拍重复第五个八拍动作。

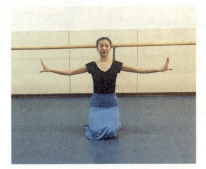

傣族动作短句一

图 3-75 《傣家小妹》第三个八拍　　图 3-76 《傣家小妹》第五个八拍
　　　至第四个八拍动作　　　　　　　　　　至第六个八拍动作

第七个八拍至第八个八拍动作：1~2 拍时双手翻腕，3~4 拍时双臂向上 4 位手，5~8 拍重复 1~4 拍动作。第八个八拍重复第七个八拍动作。

第九个八拍动作：1~2 拍双手内曲，3~4 拍时翻腕。5~8 拍重复 1~4 拍。

第十个八拍动作：重复第九个八拍动作，但是手臂动作方向相反。

第十一个八拍动作：1~4 拍时上左腿向前迈出一步成单腿跪地，5~8 拍时右腿后曳重心在左腿上，双手成托式掌高展翅。

第十二个八拍动作：右脚起步向右平步，每拍一步，1~2 拍时双手做推手曲掌。3~4 拍翻腕成立掌。5~8 拍时右脚跟左脚交叉，左臂为低展翅，右手于右胯侧按掌（见图 3-77）。

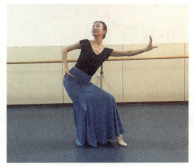

a. 动作一　　　　　　　　　b. 动作二　　　　　　　　　c. 动作三

图 3-77 《傣家小妹》第十二个八拍动作

第十三个八拍同第十二个八拍动作相同，最后第 8 拍停到左手于左胯侧按掌。

第十四个八拍至第十五个八拍与上第十二个八拍至第十三个八拍动作相同。

第十五个八拍动作：逆时针身体转 360°（一圈）。

第十六个八拍动作：平步向后退，双手翻腕成立掌重复 4 次（见图 3-78）。

傣族动作短句二

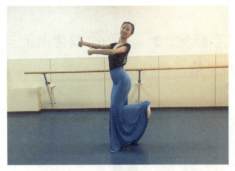

a. 动作一　　　　　　　　　　　b. 动作二

图 3-78　《傣家小妹》第十六个八拍动作

第十七个八拍动作：左脚于右脚前方落地成右踏步半蹲，转向 5 点，左手折臂手托掌，右手斜前方托掌，7～8 拍屈膝两次（见图 3-79）。

第十八个八拍动作：动作同第十七个八拍动作相同，但是方向相反。

第十九个八拍动作：面向一点双脚平步，左手叉腰，右手在体侧内曲加翻腕 4 次。

第二十个八拍动作：双臂低展翅立掌，双脚原地平步加旁点步两次，第八拍高合抱翅。

图 3-79《傣家小妹》第十七个八拍动作

三、小提示

在跳傣族舞蹈组合时，首先需要注意"三道弯"形体的雕塑感和身体屈伸的动律，其次注意脚下重踢轻落，向上伸快而向下屈慢，充分体现快踢慢落的特点。舞蹈时，以双腿半蹲、双手叉腰、上体向旁倾斜为基本姿态。腿在半蹲状态在音乐重拍时做向下动作（身体重心下沉），做有节奏均匀地屈伸，带动身体上下颤动为基本的动律特点。呼吸与动作要默契配合。

傣族人民居住在平均海拔 500～1 000 米的平坝地区和江河之畔。那里风光绮丽、土地肥沃，适宜农作物的生长。史书记载，大约两千多年前，傣族的先民们就已进入"盖房建寨、定居种瓜"的农耕时期，是我国最早种植水稻的民族之一。在长期的生产、生活过程中，傣族人民逐渐形成独特的舞蹈文化。傣族舞蹈优美、含蓄、轻盈、稳健，表现傣族人民的心理状态和性格及其审美

情趣。傣族舞蹈形式多样、风格浓郁、特点突出，优美、灵活、朴实、矫健，感情内在含蓄，舞姿富于塑造性，下体多保持半蹲状态，身体及手臂每个关节都有弯曲，形成特有的"三道弯"舞姿造型。第一道弯从立起的脚掌至弯曲的膝部，第二道弯从膝盖到裆部，第三道弯从裆部到倾斜的上身。手臂的动作也是"三道弯"：指尖至手腕，手腕至肘，肘至臂。双腿半蹲，双手叉腰，上身向旁倾斜为基本姿态，动作一般以腿在半蹲状态做重拍向下，节奏均匀上下屈伸，带动身体上下颤动为基本的特点。傣族人民这种风格独特的舞蹈文化及审美特征与其生活自然环境、地域、文化因素是密不可分的。

扫一扫二维码观看傣族民间舞舞蹈剧目（见图3-80、图3-81），进一步体会傣族舞风格特点形成的背景。将手位与律动组合结合起来进行练习。

图3-80　傣族独舞《雀之灵》

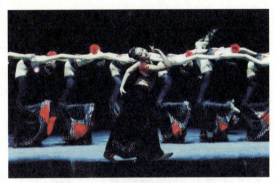

图3-81　傣族群舞《女儿花》

傣族独舞《雀之灵》

傣族群舞《女儿花》

延伸提示：

通过欣赏傣族舞蹈视频，体会傣族舞蹈的风格特点，学习舞蹈动作的连接、音乐节奏的处理、舞台空间方位的运用，再以小组为单位用《彩云之南》音乐进行新的组合的编创，要求要有队形变化，风格特点突出。

1. 傣族舞蹈的风格特点是什么？

2. 傣族舞蹈的基本动作都有哪些？请将手位与律动组合结合起来进行练习。

3. 结合所了解的傣族舞蹈的风格特点来完成《彩云之南》新组合的编创。

任务 4　维吾尔族民间舞

1. 学习维吾尔族民间舞的风格特点，学习并掌握维吾尔族民间舞的基本动作和点颤动律。并使基本动作、体态融为一体，达到协调一致。整体把握维吾尔族舞蹈风格特点。

2. 通过维吾尔族舞蹈组合的学习，加深对维吾尔族丰富的音乐节奏的理解，尤其体会休止符、附点音符和切分音节奏的特点。其次感受新疆独特的风土人情，形成维吾尔族特有的舞蹈风格。

3. 赏析新疆赛乃姆、萨玛、纳孜库姆、多朗等多种舞蹈表现形式。

4. 以小组为单位将组合进行改编创作，加入队形变化。

5. 通过维族舞蹈的学习，了解和弘扬扬我国民族舞蹈艺术，丰富舞蹈知识，积累舞蹈素材，提高舞蹈审美能力和鉴赏能力。

　　维吾尔族生活在新疆地区，那里的人们能歌善舞被誉为歌舞民族，形成了独树一帜的舞蹈形式，他们丰富的音乐元素造就了舞蹈表现形式的多样化。维吾尔族民间舞开朗、奔放，有时也很幽默。舞蹈造型优美、挺拔。维吾尔族民间舞擅长运用头和手腕的动作，通过移颈、头部的摇动和丰富多变的手腕动作加上昂首挺胸、立腰等姿态，以及眼神的巧妙配合，表现出不同任务的内心情感和人物性格，使舞蹈风格浓郁，别具一格。微颤是维吾尔族民间舞中富有特色的动律，膝部规律性的连续微颤或变换动作时一瞬间微颤，使舞蹈动作柔和优美，衔接自然。维吾尔族民间舞蹈其音乐特点是曲调活泼开朗、幽默、愉快。

一、动作要领

1. 基本手位

一位：双手下垂在胯的两侧，微微摆腕、摆肘（见图 3-82）。

二位：双手分摊到身体两侧斜前方 45° 角，经过绕腕，3 双腕相抱到胸前，双手在垂直面上做软手的动律（见图 3-83）。

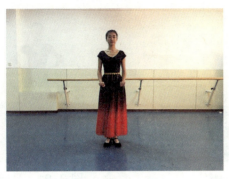
图3-82 一位

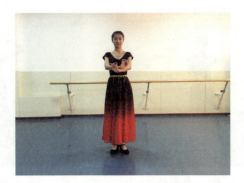
图3-83 二位

三位：双手提到头顶上方斜45°角位置上绕腕（见图3-84）。

四位：双手在身体两侧打开，相抱一手经过身体中心向另一侧腰处绕腕立掌，一手向上摆到三位绕腕。头向一侧平视（见图3-85）。

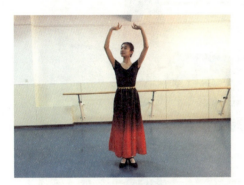
图3-84 三位

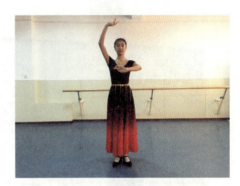
图3-85 四位

五位（顺风旗）：双手在身体一侧平托五位绕腕，头随手的方向平视（见图3-86）。

六位：双手从一侧平摊到另一侧，一手胸前，一手与肩平行，绕腕（见图3-87）。

七位：双手平摊到身体两侧然后绕腕（见图3-88）。

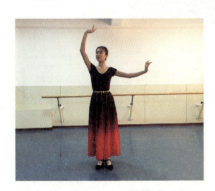
图3-86 五位

图3-87 六位

图3-88 七位

点肩位：双手分摊到身体两侧斜前方45°绕腕，一手摆到身体另一侧的腰旁，另一手点到另一肩前（见图3-89）。

托帽位：双手平摊身体两侧45°，一手叉腰，另一手到耳朵上方（见图3-90）。

叉腰位：双手平摊然后绕腕叉腰（见图3-91）。

图 3-89 点肩位

图 3-90 托帽位

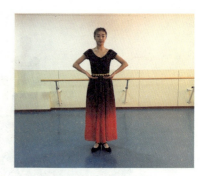
图 3-91 叉腰位

2. 基本舞步

三步一抬：以右脚为例，右脚起走两步第三拍转体，左脚脚尖第四拍点地（见图 3-92）。

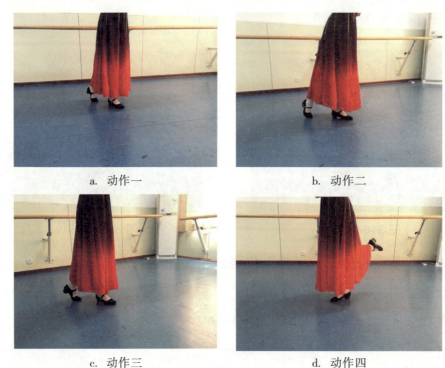

a. 动作一　　　　b. 动作二

c. 动作三　　　　d. 动作四

图 3-92 三步一抬

垫步：以右脚为例，小踏步准备。右脚在左脚前，用右脚脚跟碾压地面横向行进，同时左脚脚掌踏地随右脚方向移动（见图 3-93）。

a. 动作一

b. 动作二

图 3-93 垫步

c. 动作三　　　　　　　　　d. 动作四

图 3-93　垫步（续）

进退步：以右脚为例，右脚后退一步脚掌踩地屈膝，双腿伸直换左脚后退一步脚掌踩地屈膝。

二、舞蹈组合

1. 维吾尔族律动组合

准备位：丁字步，双手下垂一个八拍。

第二个八拍动作：双手平摊开行礼，腿部不动（见图 3-94）。

第三个八拍动作：右脚向前做前点步，重心在左腿，双手叉腰（见图 3-95）。

第四个八拍动作：第三个八拍动作基础上，右脚前点步 4 次点颤动律。

第五个八拍动作：左脚向前做前点步，双手叉腰。

第六个八拍动作：在第五个八拍基础上，左脚前点步 4 次点颤动律。

图 3-94　维吾尔族律动组合第二个八拍动作　　　图 3-95　维吾尔族律动组合第三个八拍动作

第七个八拍动作：左脚后退，右脚旁打开做旁点步，双臂摊开 7 位手（见图 3-96）。

第八个八拍动作：在第七个八拍动作基础上，右脚点地面 4 次点颤动律。

第九个八拍动作：动作同第七个八拍动作相同，但是方向相反。

第十个八拍动作：动作同第八个八拍动作相同，但是方向相反。

第十一个八拍动作：左腿向前一步，右脚在后做后点步，双臂托帽手位（见图 3-97）。

第十二个八拍动作：在第十一个八拍动作基础上，右脚点地面 4 次。

第十三个八拍至第十四个八拍动作：动作同第十一个八拍和第十二个八拍动作相同，但是方向相反。

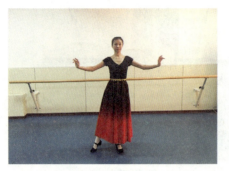
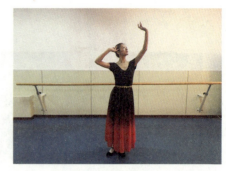

图 3-96　维吾尔族律动组合第七个八拍动作　　图 3-97　维吾尔族律动组合第十一个八拍动作

第十五个八拍动作：重心倒到左脚上，右脚在前做前点步，双臂从体侧缓缓向上立腕直到三位手托手（见图 3-98）。

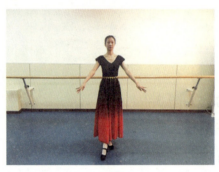
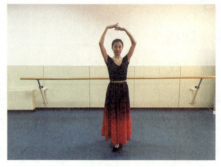

a. 动作一　　　　　　　　　　　　b. 动作二

图 3-98　维吾尔族律动组合第十五个八拍动作

第十六个八拍至第十七个八拍动作：双腿交替后撤做后点步两拍一动，双臂胸前双按位两拍一动。

第十八个八拍动作：双腿并拢屈膝，右臂从体前向旁打开直至托帽位同时右脚旁打开。

第十九个八拍动作：1～4 拍右脚向前的托帽手位，5～8 拍相反方向。

第二十个八拍动作：1～4 拍右腿向前踏步，双手胸前交叉双按手然后缓缓向上到三位手，5～8 拍同 1～4 拍，但是到第 8 拍双手摊开到七位手（见图 3-99）。

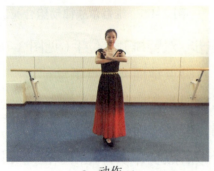
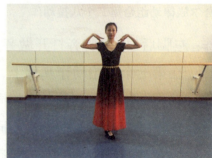

a. 动作一　　　　　　　　　　　　b. 动作二

图 3-99　维吾尔族律动组合第二十个八拍动作

结束动作：右脚左旁点步，双臂托帽位。

2. 维吾尔族舞蹈组合《古丽 古丽》

准备位：正步，托帽手位。

第一个八拍动作：1~4拍托帽手，跐步，5~8拍双手击掌后，右手绕头前波浪拉开，双脚由正步移到踏步（见图3-100）。

a. 动作一

b. 动作二

c. 动作三

d. 动作四

图3-100 《古丽 古丽》第一个八拍动作

维吾尔族舞蹈组合
《古丽古丽》

第二个八拍动作至第四个八拍动作：动作同第一个八拍动作相同。第4个八拍最后一拍向左转一圈。

第五个八拍动作：1~2拍双手从下至上5位手，3~4拍同1~2拍动作相同方向相反，5~8拍五位手基础上点颤4次。

第六个八拍动作：动作同第五个八拍动作相同。

第七个八拍动作：双手交替做绕头部波浪，双脚交替旁点步。

第八个八拍加两拍动作：1~2拍右手托帽位，左手胯前按掌，点颤一次，3~4拍向左后方旋转360°，5~6拍托帽位旁点地，7~10拍托帽位摇身点颤4次。

第九个八拍加两拍动作：1~4拍垫步向左，双手向下由右摆向左对腕，5~8拍垫步向右，双手向上由右摆向右对腕（见图3-101）。

第十个八拍动作：动作同第九个八拍动作相同。

第十一个八拍动作：1~4拍转两次，5~8拍双手交替做绕头部波浪一次，亮点步。

第十二个八拍动作：动作同上第十一个八拍动作相同，但是最后一拍摆托帽位。

a. 动作一　　　　　　　　b. 动作二

图 3-101　《古丽　古丽》第九个八拍动作

三、小提示

注意在跳维吾尔族舞蹈时的自然姿态，音乐节奏的跟随以及手位的准确。微颤旁点摇身是维吾尔族民间舞蹈的基本动律，这种动律富有弹性，联系音乐强拍时，动律要舒展，弱拍时，动律要脆而快。

坐落在我国西北部的新疆，有歌舞之乡的美誉。说起新疆的舞蹈，首先应该想到的是维吾尔族的舞蹈，因为维吾尔族的舞蹈最具新疆音乐特色，内容丰富多彩，舞姿矫健柔美，体现一种热烈奔放的柔和美感。维吾尔族的舞蹈以它细腻深情的舞蹈肢体语汇，展示出维吾尔族人民乐观的、积极向上的精神风貌。在新疆无论是七八岁的孩童，还是七八十岁的老人都能翩翩起舞。

维吾尔族舞蹈，可分为自娱性舞蹈、风俗性舞蹈、表演性舞蹈三类。自娱性和风俗性舞蹈中也带有表演和宗教因素。现流传于新疆各地的民间舞蹈主要形式有：赛乃姆、多朗舞、萨玛舞、夏地亚纳、纳孜尔库姆、盘子舞、手鼓舞以及其他表演性舞蹈。

由于新疆南北地区的自然环境和经济发展的不同，使维吾尔族各种舞蹈既有共同的风格，又有不同的地区特色。舞蹈中，从头、肩、腰、臂、肘、膝、脚都有动作，传神的眼神更具代表性。加上"动脖""弹指头""翻腕子"等一系列的小装饰，更形成了维吾尔族舞蹈的特点。

扫一扫二维码观看维吾尔族民间舞舞蹈剧目（见图 3-102、图 3-103），进一步体会维吾尔族舞风格特点形成的背景，体会摇身点颤的动律的特点。

群舞《古扎丽古丽》

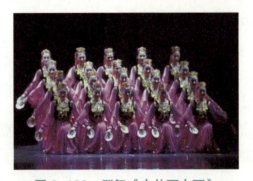

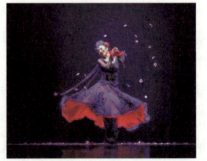

独舞《花儿为什么这样红》

图 3-102　群舞《古扎丽古丽》　　　图 3-103　独舞《花儿为什么这样红》

单元三　民族民间舞蹈训练

延伸提示：

通过欣赏维吾尔族舞蹈视频，体会维吾尔族舞蹈的风格特点，学习舞蹈动作的连接、音乐节奏的处理、舞台空间方位的运用，再以小组为单位将组合《古丽　古丽》进行改编创作，要求要有队形变化。

1. 维吾尔族舞蹈的体态、动律特点是什么？

2. 维吾尔族舞蹈的节奏有哪些特点？

3. 欣赏维吾尔族剧目的同时结合课上所了解的维吾尔舞蹈的风格特点来完成《古丽　古丽》组合的改编。

任务5 东北秧歌

1. 学习东北秧歌的风格特点，掌握东北秧歌的基本动作和基本动律，使基本动作、体态融为一体，达到协调一致。整体把握东北秧歌的风格特点。
2. 通过学习东北秧歌舞蹈组合，了解东北秧歌音乐里，民族乐器在乐曲中起到的关键作用并牵动出东北秧歌"艮、俏、幽、稳、美"的动作特点。掌握前、旁三道弯的体态，尤其是各种手巾花的舞法，以及带有其突出个性扭法的缠头花、单掏花、片花。
3. 赏析东北秧歌二人转、高跷秧歌、地秧歌等舞蹈表现形式。
4. 通过东北秧歌舞蹈的学习，了解和弘扬我国民族舞蹈艺术，丰富舞蹈知识，积累舞蹈素材，提高舞蹈审美能力和鉴赏能力。

　　东北秧歌这种舞蹈形式分布在我国的东北三省吉林、黑龙江、辽宁。是广大人民喜闻乐见的民间舞蹈艺术。它热烈、火爆、诙谐，形成了一整套完整的表演形式。蕴含着关东人民的审美心态和艺术情节。秧歌源于生活劳动，是汉族民间舞蹈表现形式的一种，它直观地反映当地人民的民俗特色和性格特点。东北秧歌受本地域文化的影响，曲调多为"欢快、热烈、奔放"，动作特点讲究"艮中俏、俏中稳、稳中美"。不仅动作上体现出收与放、静与动、强与弱的鲜明对比，同时还体现出东北人民的热情、质朴、刚柔相济的性格特征。

一、动作要领

1. 手巾花

里挽花：手指带动手腕做由外向里转腕360°后压腕挑指（见图3-104）。

a. 动作一

b. 动作二

c. 动作三

图3-104 里挽花

外挽花：手指带动手腕做由外经过下向里侧转360°后手掌经上前甩出（见图3-105）。

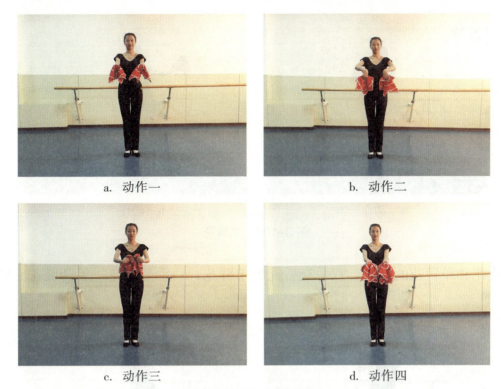

图 3-105 外挽花

里片花、外片花：以腕为轴，手掌向里小臂向下掏出或指尖向旁，继续向上转腕360°。动作相反的运动则是外片花（见图3-106）。

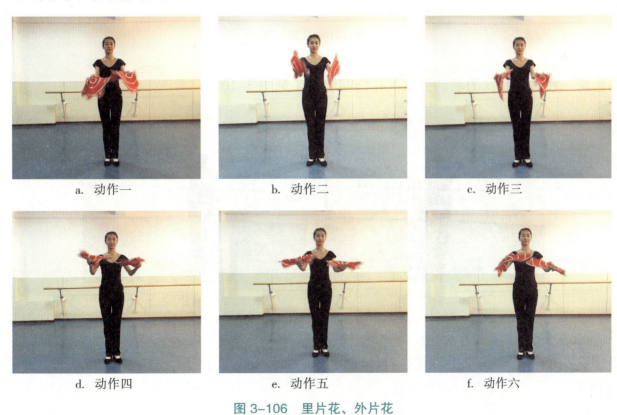

图 3-106 里片花、外片花

单臂花：在绕花的基础上以右臂为例，绕花前方一个，旁边一个，注意下弧线（见图 3-107）。

a. 动作一

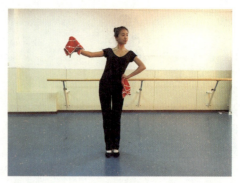

b. 动作二

图 3-107　单臂花

双臂花：绕花和单臂花的结合，双手交替完成单臂花，一手前绕花一手旁绕花（见图 3-108）。

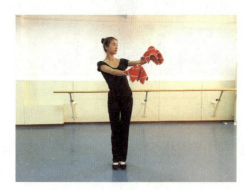

a. 动作一

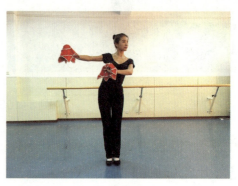

b. 动作二

图 3-108　双臂花

交替花：左右手绕花的基础上依次在胸前绕花（见图 3-109）。

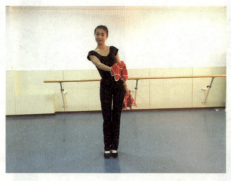

a. 动作一

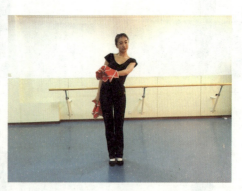

b. 动作二

图 3-109　交替花

蝴蝶花：第一个动作双手绕花在身体左前侧，经下弧线双手分开，一手旁前，一手旁后（见图 3-110）。

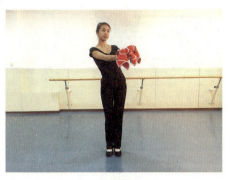 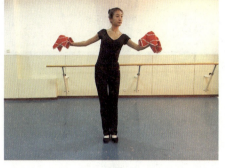

a. 动作一　　　　　　　　b. 动作二

图 3-110　蝴蝶花

蚌壳花：双手同时向旁撩开里挽花，双手同时盖至胸前架起向左拧身，然后双手外挽花（见图 3-111）。

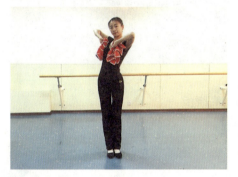 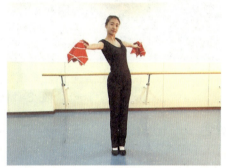

a. 动作一　　　　　　　　b. 动作二

图 3-111　蚌壳花

2. 基本舞步

走场步：是一种行进步伐，身体重心略前倾，膝关节微曲一步一顿和脚腕稍有控制的后勾（见图 3-112）。

后踢步：左右脚依次向后踢，重心微向前，脚跟踢出重拍在上，脚掌蹭地面（见图 3-113）。

前踢步：双膝微屈，动作时脚迅速前踢（见图 3-114）。

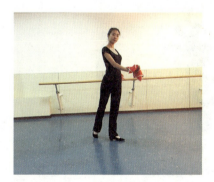 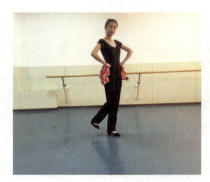 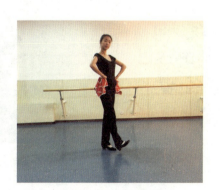

图 3-112　走场步　　　图 3-113　后踢步　　　图 3-114　前踢步

高跷步：双腿伸直，双脚全脚掌交替碎步行进，脚后跟往下压，像双脚踩着高跷（见图 3-115）。

a. 动作一	b. 动作二
c. 动作三	d. 动作四

图 3-115 高跷步

二、舞蹈组合

1. 东北秧歌基本动律

准备：双手叉腰，正步。

第一个八拍至第二个八拍动作：双脚压脚后跟，双手叉腰（见图 3-116）。

第三个八拍至第四个八拍动作：上身律动，双脚压脚后跟（见图 3-117）。

图 3-116 东北秧歌基本动律第一个八拍至第二个八拍动作

东北秧歌基本律动

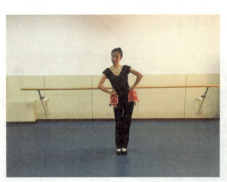

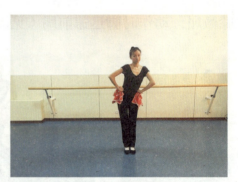

a. 动作一	b. 动作二

图 3-117 东北秧歌基本动律第三个八拍至第四个八拍动作

第五个八拍至第六个八拍动作：一个八拍双脚前踢步右脚 2 次，换左脚 2 次，双手叉腰。

第七个八拍至第八个八拍动作：一个八拍后踢步右脚 2 次，换左脚 2 次，双手叉腰。

第九个八拍至第十个八拍动作：左手单臂花一个八拍四遍。

第十一个八拍至第十二个八拍动作：右手单臂花一个八拍四遍。

第十三个八拍至第十四个八拍动作：双臂花一个八拍4次。

第十五个八拍至第十六个八拍动作：脚下往右碎步脚跟踮起，双臂蝴蝶花，第十六个八拍动作相同，脚下往左移动。

第十七个八拍至第十八个八拍动作：左脚踏步双臂开合2次，换右脚前踏步双臂开合花2次。

结束：叫鼓（见图3-118）。

a. 动作一

b. 动作二

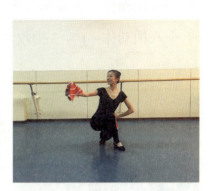
c. 动作三

图3-118 东北秧歌基本动律结束动作

2. 东北秧歌舞蹈组合

准备拍：面向7点，正步位，左手腋下，右手拿手巾自然垂放体侧。

第一个八拍至第四个八拍动作：左手不动，右手体侧前后甩巾，后踢步入场，脚下蹲步第七拍左脚后踏步，同时右手斜上方里挽花（见图3-119）。

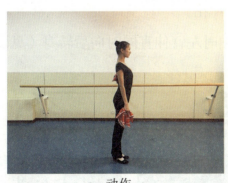
a. 动作一

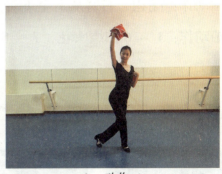
b. 动作二

东北秧歌舞蹈组合

图3-119 东北秧歌舞蹈组合第一个八拍至第四个八拍动作

第五个八拍动作：脚下1~2拍向二点错步，双手同时向上晃手做里挽花，3~4拍时向8点错步，双手向斜上方晃手同时里挽花。5~8拍双脚倾步后退，弯腰双手腿前交替挽花（见图3-120）。

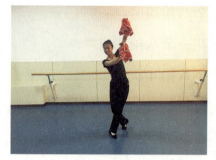
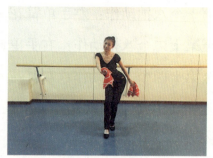

a. 动作一　　　　　　　　　　b. 动作二

图 3-120　东北秧歌舞蹈组合第五个八拍动作

东北秧歌动作短句一

第六个八拍动作：重复第五个八拍动作。

第七个八拍动作：1~7拍收紧大臂，小臂架起双手绕花，第8拍倾步横移缠花（见图 3-121）。

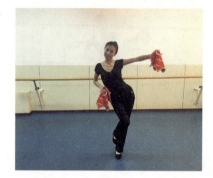
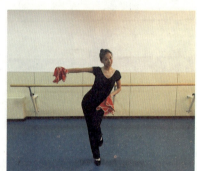
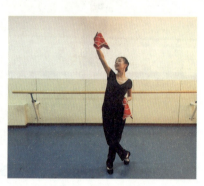

a. 动作一　　　　　　　b. 动作二　　　　　　　c. 动作三

图 3-121　东北秧歌舞蹈组合第七个八拍动作

第八个八拍动作：重复第七个八拍动作。

第九个八拍动作：1~4拍脚下十字步，双臂花，第5拍转身十字步，手上双臂花。

第十个八拍动作：重复第九个八拍动作。

第十一个八拍动作：亮相，右臂从上至下右手片花。

第十二个八拍动作：1~6拍缠头花，7~8拍时左臂伸直同时向后转身（见图 3-122）。

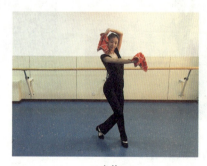
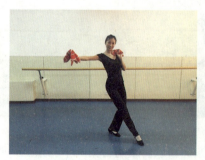
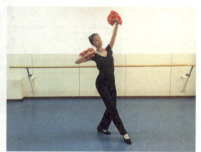

a. 动作一　　　　　　　b. 动作二　　　　　　　c. 动作三

图 3-122　东北秧歌舞蹈组合第十二个八拍动作

第十三个八拍动作：十字步向7点行进两次右手单臂花。

第十四个八拍动作：右脚踏步左手叉腰，右臂上抬转手巾花。

东北秧歌动作短句二

第十五个八拍动作：圆场一圈，左臂胸前，右臂侧平手外挽花。

第十六个八拍动作：1~3拍原地踏步，双臂依次打肩，第4拍右腿后撤，重复4次。

第十七个八拍动作：蹲步一圈，双臂依次折叠小臂到胸前（见图3-123）。

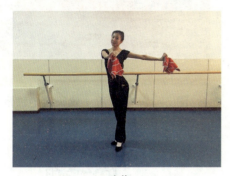
a. 动作一

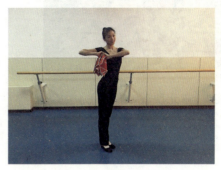
b. 动作二

图 3-123　东北秧歌舞蹈组合第十七个八拍动作

东北秧歌动作短句三

第十八个八拍至第十九个八拍动作：脚下十字步，双臂花。

第二十个八拍动作：1~4拍倾步双花，5~8拍大交替花。

第二十一个八拍动作：重复第二十个八拍动作。

第二十二个八拍动作：倾步缠花。

第二十三个八拍动作：重复第二十二个八拍动作。

三、小提示

在跳东北秧歌时注意快出脚稳落地带哏劲儿的步伐、腰胯的扭动、手腕的绕绢花。舞蹈动作韵律的顿挫感和手巾花与脚下的配合，尤其体会艮、俏、幽、稳、美的动作表达。

东北秧歌是东北人民十分喜爱的一种民间歌舞形式，东北秧歌形式诙谐，风格独特，广袤的黑土地赋予它纯朴而豪放的灵性和风情，融泼辣、幽默、文静、稳重于一体，将东北人民热情质朴、刚柔并济的性格特征挥洒得淋漓尽致。踩在板上，扭在腰眼上，是东北秧歌的最大特点。同时，花样繁多的"手绢花"，节奏明快、富有弹性的鼓点，艮、俏、幽、稳、美的韵律，都是东北秧歌的特色。

东北秧歌音乐的传统乐曲十分丰富。可用三个字来概括，即"顺""活""韵"。"顺"意为通顺。旋律的各种变化，乐曲的连接，调性、调式的变换都要"顺"。"活"即要具有高度的即兴演奏的能力，使音乐灵活多变。"韵"即韵律感及风格味道。

扫一扫二维码，观看东北秧歌舞蹈剧目（见图3-124、图3-125），进一步体会东北秧歌风格特点形成的背景。

图 3-124 东北秧歌《蝴蝶飞》

图 3-125 群舞《欢天喜地秧歌情》

群舞《欢天喜地秧歌情》

通过欣赏东北秧歌舞蹈视频，体会东北秧歌舞蹈的风格特点，再运用所学舞蹈动作，创编舞蹈片段《扎彩灯》。

1. 东北秧歌舞蹈的基本体态、动律、风格特点是什么？

2. 加强上身动律与脚下动作的协调能力。

任务 6　胶州秧歌

我的目标

1. 学习胶州秧歌的风格特点、基本动作和动律特点。使基本动作、体态动律融为一体，达到协调一致。
2. 通过胶州秧歌组合的学习，加深对胶州秧歌音乐节奏、动作特点的了解。感受山东人民"听见锣鼓点，搁下筷子搁下碗；听见秧歌唱，手中活放一放；看见秧歌扭，拼上老命扭一扭"的风情。
3. 通过胶州秧歌舞蹈的学习，了解和弘扬我国民族舞蹈艺术，丰富舞蹈知识，积累舞蹈素材，提高舞蹈审美能力和鉴赏能力。

我来学

胶州秧歌是山东三大秧歌之一，2006年入选国家非物质文化遗产名录。胶州秧歌流传于胶州湾一带，俗称"跑秧歌"，手持折扇等道具进行表演，舞姿动律别有风味。胶州秧歌的舞姿特点"三道弯"，动律"8"字绕圆，抬轻、落重、走飘。要求舞者在动态时表现出拧、推、押以及使身体慢慢舒展开，从而使身韵丰富、细腻、饱满。音乐旋律优美、音调多变、节奏明快具有浓郁的乡土气息，节奏上以慢做快收为主。

一、动作要领

1. 常用手臂动作

横八字绕扇：右手执笔式，右手到胳膊肘处放出，回走15°上挑，小臂收回，收到肩前掏手腕掏扇（见图3-126）。

　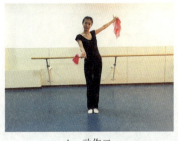

a. 动作一　　　　　　　　　b. 动作二

图 3-126　横八字绕扇

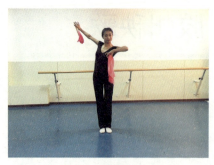
c. 动作三

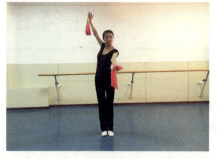
d. 动作四

图 3-126　横八字绕扇（续）

拨扇：右手握扇，左肩去找扇子，拨时走下弧线，拨时要有点线，往下走的同样是横八字的位置（见图 3-127）。

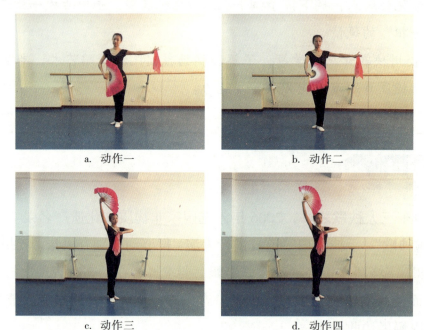

图 3-127　拨扇

2. 基本步伐

正丁字拧步：正步准备，撤右腿背手三道弯，脚后跟踩地面上，身体重心在两脚中间，然后两脚一起左脚掌抬起碾，右腿跟着走。往后撤时仍然是左脚脚掌抬起做脚跟同时两脚碾压。注意行进中要上脚时贴着主力腿、贴着地板上前来，脚后跟踩地，重心放两腿中间再开始碾压（见图3-128）。

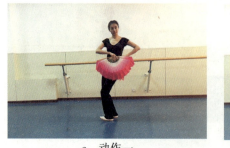
a. 动作一

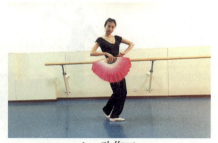
b. 动作二

图 3-128　正丁字拧步

倒丁字拧步：左脚为轴，在要运动时瞬间左脚虚离地面踩住，腰拧出，交替往前要有瞬间静止的感觉。一般配肩前手和胯前手（见图3-129）。

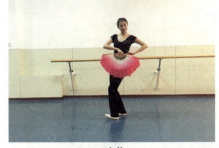

a. 动作一　　　　　　　　　b. 动作二

图3-129 倒丁字拧步

嫚扭步：动力腿虚离地面同时胯跟随过来，推时抻和韧的力度运用和控制需要协调（见图3-130）。

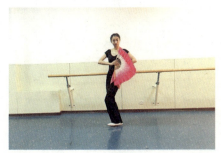 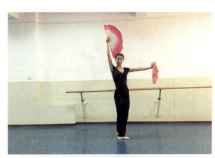

a. 动作一　　　　　　　　　b. 动作二

图3-130 嫚扭步

滚步：左脚外延和右脚内沿着地滚动左右左，三道弯出来（见图3-131）。

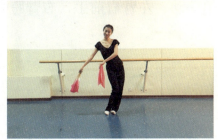 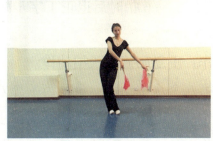

a. 动作一　　　　　　　　　b. 动作二

图3-131 滚步

丁字三步扭：撤右脚上步经过滚步再撤一步（见图3-132）。

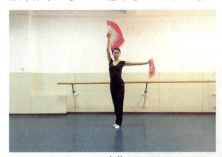 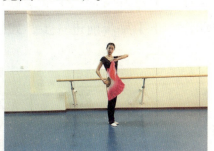

a. 动作一　　　　　　　　　b. 动作二

图3-132 丁字三步扭

二、舞蹈组合

1. 胶州秧歌嫚扭推扇律动组合

前奏：双脚正步位，右手全指抓扇，左手拿手绢。

第一个八拍动作：1～4拍左脚向前正丁字拧步，双手抱扇打开，接单一推扇，右手上，左手旁。5～8拍时右脚向前正丁字拧步，左臂肩前手，右手胯旁手（见图3-133）。

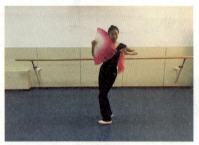
a. 动作一

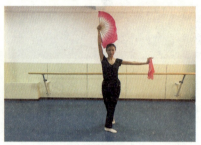
b. 动作二

胶州秧歌嫚扭推扇动律组合

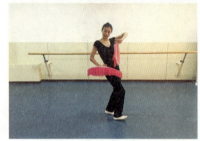
c. 动作三

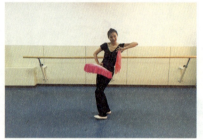
d. 动作四

图3-133 胶州秧歌嫚扭推扇律动组合第一个八拍动作

第二个八拍至第四个八拍动作：重复第一个八拍动作。

第五个八拍动作：1～6拍时后退正丁字步两拍一动，左臂肩前手，右臂胯旁手，第七拍回拧一拍，手不动。

第六个八拍动作：重复第五个八拍动作。

第七个八拍至第八个八拍动作：重复第一个八拍动作。

第九个八拍动作：后退正丁字步，左臂肩前手，右臂胯旁手，2拍一动。

第十个八拍动作：1～4拍后退丁字步，左臂肩前手，右臂胯旁手一拍一动。5～8拍时回拧脚3次。

第十一个八拍动作：手臂升高，正丁字步前进3步。

第十二个八拍动作：正丁字步前进一步，嫚扭3次展扇亮相（见图3-134）。

图3-134 胶州秧歌嫚扭推扇律动组合第十二个八拍动作

2. 《谁不说俺家乡好》舞蹈组合

前奏： 5～8拍时上推扇脚下碎步上场。

第一个八拍动作： 第1拍时上举扇，出左脚，下胸腰。2～4拍时双腿屈膝半蹲，左前平扇过渡到弧线成右侧胯成扣扇。5～8拍时拧身横拉扇，脚下成大曳步（见图3-135）。

胶州秧歌
《谁不说俺家乡好》

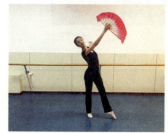
a. 动作一

b. 动作二

c. 动作三

图3-135　《谁不说俺家乡好》舞蹈组合第一个八拍动作

第二个八拍动作： 1～4拍盘头扇亮相，脚下踏步。5～8拍在亮相的基础上抖扇（见图3-136）。

胶州秧歌动作短句一

图3-136　《谁不说俺家乡好》舞蹈组合第二个八拍动作

第三个八拍动作： 1～2拍时向后正丁字步，双臂抻拉花扇，右手至正前下方绕扇。3～4拍时向后正丁字步，胸前抱扇翻转扇。5～6拍出右脚胯旁绕扇。7～8拍开全扇一次，身体三道弯亮相（见图3-137）。

a. 动作一

b. 动作二

胶州秧歌动作短句二

图3-137　《谁不说俺家乡好》舞蹈组合第三个八拍动作

第四个八拍动作： 第1拍摆胯绕扇，第2拍右胯旁扇，第3拍摆胯绕扇，第4拍撤步上推扇。

第五个八拍动作： 1～4拍保持舞姿，走一圈的圆场碎步，5～8拍横八字绕扇。

第六个八拍动作： 1～4拍左脚上提，遮羞扇上抻下拉上下一次，5～8成胯旁扇（见图3-138）。

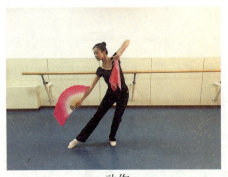

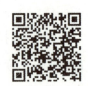
胶州秧歌动作短句三

a. 动作一　　　　　　　　b. 动作二

图 3-138　《谁不说俺家乡好》舞蹈组合第六个八拍动作

第七个八拍动作：1～4 碎步后退扣扇，身体上下摆动，5～8 自转一周，肩旁绕扇，成盘头扇大曳步，亮相结束（见图 3-139）。

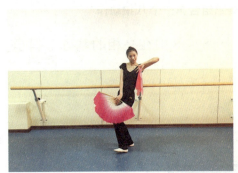 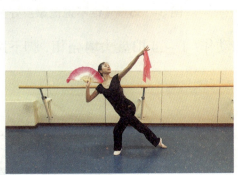

a. 动作一　　　　　　　　b. 动作二

图 3-139　《谁不说俺家乡好》舞蹈组合第七个八拍动作

三、小提示

注意"扭、拧、碾、押、韧"，在跳胶州秧歌时"脚拧，扭腰，小臂绕8字"，也是山东民间说的"抬重、落轻、走飘、活动起来扭断腰"。

胶州秧歌有230多年的历史，又称为地秧歌、跑秧歌，当地民间称扭断腰、三道弯，是山东省的汉族民俗舞蹈之一，属于三大秧歌之一。

胶州秧歌的基本体态特征有三弯九动十八态一说。"三道弯"在我国其他地区的民间舞蹈形式中都有展现，胶州不同于傣族舞蹈中流水似的"三道弯"，也不同于安徽花鼓灯的"三道弯"，胶州秧歌的舞蹈风格在于舒展同时又富有韧劲的舞姿、以细腻的情感为主线、"三道弯"的柔韧性三种特点。

胶州秧歌的风格特点，当地艺人用"抬重、落轻、走飘，活动起来扭断腰"来形容它的动律与风韵，其动律特征是由脚后跟的灵活拧动波及膝盖、腰、小臂、肩的整体8字律动。这也是胶州秧歌动

律中妩媚、柔韧的女性形象,是最符合传统理想中完美女性的特征。

胶州秧歌的快发力、慢延伸,制约着重心向身体各部位移动,重心移动从而制约力的改变,而力的改变和慢延伸又制约着体态。因此说动作中的力也是决定其风格特点的关键之一。这也正是胶州秧歌区别于其他民族民间舞蹈的动韵特点。

扫一扫二维码观看胶州秧歌舞蹈剧目(见图3-140、图3-141),进一步体会胶州秧歌风格特点形成的背景。

图3-140　胶州秧歌《风酥雨忆》

图3-141　胶州秧歌《雪中梅》

胶州秧歌《风酥雨忆》

胶州秧歌《雪中梅》

延伸提示：

通过欣赏胶州秧歌舞蹈视频,体会胶州秧歌舞蹈的风格特点,再运用所学舞蹈动作,以小组为单位将组合《父老乡亲》进行改编创作,加上队形变化。

1. 胶州秧歌舞蹈的基本体态、动律、风格特点是什么?运用了什么道具?

2. 胶州秧歌的五大特点是什么?

单元四　幼儿舞蹈教学

任务1　幼儿舞蹈理论知识

1. 明确幼儿舞蹈教育的意义及重要性，认识幼儿舞蹈教学的基本原则及形式。具备幼儿舞蹈教学能力，对今后幼儿教育工作具有极其重要的意义。

2. 对幼儿舞蹈的教学方法、幼儿舞蹈教学的基本过程初步认知，并能够在舞蹈学习实践中应用。

3. 能在今后从事幼儿教学工作时，娴熟地通过舞蹈教学对幼儿进行美育教育。

一、幼儿舞蹈教育的意义及重要性

1. 幼儿舞蹈教育的意义

幼儿舞蹈是具有丰富多彩主题体裁和表现形式的一种艺术形式，它形象、直观、生动、活泼、富有感染力，容易被幼儿接受，近年来愈加受到幼儿教育的重视，目前舞蹈教育已成为促进幼儿成长、发育的重要手段和幼儿园教学的重要组成部分。幼儿舞蹈教学能够使幼儿受到美的熏陶，激发幼儿自我表现和自我表达的意识与欲望，让幼儿在快乐舞蹈的过程中培养自信心，促进身体发育，塑造健美的形体姿态，培养幼儿健康向上、活泼开朗的气质，使幼儿体、智、美得到全面的发展。

单元四 幼儿舞蹈教学

2. 幼儿舞蹈教育对幼儿身心发展具有重要影响

（1）形体优美。

正处于快速生长发育时期的孩子经过舞蹈训练能使他们站姿端正，身形体态优美、挺拔，并且对驼背、端肩、双脚内旋等形体问题有纠正作用。

（2）动作协调。

舞蹈需要全身各部位的配合，通过音乐与舞蹈动作的和谐达成动作协调性的训练，并且使孩子对节奏感有更深的体悟。

（3）肢体灵活性、柔韧性。

经常练习压脚背、横竖叉、腰部训练等，孩子的柔韧性、动作灵活性会更好。

（4）锻炼毅力。

从基本功开始训练，培养他们不怕吃苦的精神，磨炼坚强的意志。

（5）提高身体素质。

坚持舞蹈训练可以提高身体抵抗力，促进身体正常发育，使骨骼强壮、肌肉结实，增强对疾病的抵抗能力。

（6）培养审美。

舞蹈是通过音乐、动作、表情、姿态表现内心世界，幼儿接受美的熏陶、美的教育，在美的环境中体验美、欣赏美。

（7）培养自信。

孩子们站在舞台上表演锻炼，逐渐不再怯场，敢于在众人面前表现，心理素质增强，自信增强。

二、幼儿舞蹈教学的原则及形式

1. 幼儿舞蹈教学的原则

幼儿舞蹈教学的基本原则是指幼儿舞蹈教学活动必须遵循的准则，是指导教学的基本原则。其原则：教学内容具有科学性、系统性，教学方法具有启发性、鼓励性、直观性，教师用爱心和热情去感染幼儿，带领幼儿快乐舞蹈，让孩子们感受"到我舞蹈，我快乐"的新境界。

体会感受舞蹈作品的内涵，带领幼儿欣赏优秀的幼儿舞蹈作品培养幼儿的观察力，教师提出问题要具有目的性、启发性，让幼儿都参与到思维过程中，起初的问题可模糊、笼统，后面逐渐将问题细化。营造舞蹈氛围，引领幼儿快乐舞蹈，让儿童从内心出发，和音乐、舞蹈一起游戏，从中体会到快乐，以兴趣为基础，强化舞蹈基础训练，塑造幼儿形体美。营造充满爱心和兴趣的舞蹈氛围，让幼儿在艺术氛围中尽情抒发情感，培养幼儿勇于展现自我的信心和能力。

2. 幼儿舞蹈的教学方法

（1）提示启发法。

在幼儿听完音乐以后，启发幼儿的想象力和创造力，让他们用动作来表达对音乐的感受，以提高舞蹈表现力。

（2）示范法。

教师准确地、充满张力地、形象地表演舞蹈作品，激发幼儿的学习兴趣，同时配以幼儿易理解的生动语言，便于幼儿主动学习，掌握舞蹈形象。

（3）动作分解法。

幼儿对肢体的控制力较弱，有些较复杂动作在教学过程中需要进行分解式教学，可先练习上肢动作，再练习下肢动作，也可先练习左侧动作，再练习右侧动作，把难点分解后再组合。

（4）游戏法。

在幼儿游戏过程中进行舞蹈教学，孩子们乐在其中，便于接受。

（5）歌词节奏法。

幼儿舞蹈多以幼儿歌曲为音乐背景，引领幼儿边唱边跳，便于幼儿掌握舞蹈节奏、韵律，让歌舞融合。

（6）语言形象法。

教师运用生动、形象的语言更容易引领幼儿理解动作要领，多使用便于幼儿理解的语言，不要拘泥于舞蹈专业术语。

3. 幼儿舞蹈教学的基本过程

教学准备： 选材，选择相应的音乐、器材、教具等。教师根据幼儿的年龄、接受程度选择幼儿喜欢的、符合幼儿年龄特点的音乐同时制作舞蹈教学过程中需要的道具。备课，教师在课前应熟练地掌握每一个舞蹈动作、每一个动作分解的节奏，制订教学计划、详细教案并做到熟练掌握。由于幼儿年龄较小，教师要对课堂可能产生的突发状况有预想和解决方案。

教学过程：

动作导入：教师表现舞蹈的主题动作，并向幼儿提启发性问题，引起幼儿的学习兴趣。教师有单一动作后，再进入组合。

故事导入：把舞蹈内容融汇成一个生动形象的故事，以激发孩子们的表演欲望和激情。

游戏导入：组织幼儿游戏，进入舞蹈教学。

情景导入：教师设定特有的情境，并与幼儿互动，形成热烈的氛围。

教师要根据教学内容需要找到最适合的教学导入方法，导入环节主要目的是引起学生的学习愿望，变被动学习为主动学习。形式可一种，也可多种同时进行。

主题动作讲解：教师用形象生动的语言配合动作讲解、教授主题动作。例如，我们来学习小猪扭屁股（睡懒觉、吃东西、走路）的样子。

完成组合：结合音乐完成动作组合，必要时教师可适当变换队形，烘托气氛。在教学过程中不断地启发幼儿，主动调动幼儿的情绪。

幼儿表演：教师鼓励幼儿大胆表演，可以单独或小组的形式，教师根据实际情况，给予表扬认可，培养幼儿自信心。

课堂小结：
教师总结本次课幼儿学习情况，并布置课外练习内容。

幼儿舞蹈在体裁上具有多样性，表达方式具有丰富性。幼儿舞蹈作品的音乐节奏多以欢快、活泼、强弱清晰为主。分析优秀幼儿舞蹈作品素材，可以体会舞蹈中情、景的表现方法，幼儿舞蹈队形设置以及变化的特点，幼儿舞蹈作品中特有的舞蹈语言。

赏析幼儿舞蹈，扫一扫二维码欣赏我国具有代表性的幼儿舞蹈作品（见图4-1、图4-2、图4-3）。

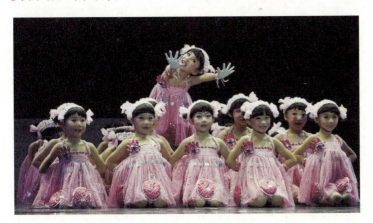

图4-1 《一双小小手》

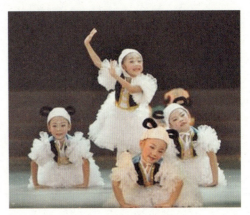

图4-2 《快乐的小羊》

《一双小小手》

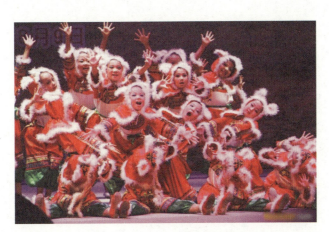

图4-3 《宝宝会走了》

《快乐的小羊》

《宝宝会走了》

1. 简述幼儿舞蹈的教学方法、幼儿舞蹈教学的基本过程。

2. 对欣赏的幼儿舞蹈作品进行素材、节奏特点以及典型动作进行分析。

3. 什么样的幼儿舞蹈作品可以激发幼儿的想象力和表现欲望？

任务2　幼儿生活情境类舞蹈

我的目标

1. 学习幼儿生活情境类舞蹈，理解生活情境舞蹈是幼儿对日常生活中常见的动作、事物、表情借用舞蹈动作以及音乐为导体，再现的活动表达。
2. 生活情境类舞蹈主要培养幼儿对生活的观察感受能力。
3. 能在今后从事幼儿教学工作时，娴熟地通过舞蹈教学对幼儿进行美育教育。

我来学

《哈哈笑》

一、《哈哈笑》

1. 学习目的

针对中职学生：对简单、形象、直观的舞蹈学习，加强理解生活中的情境就是创造舞蹈的来源；掌握幼儿组合里的基本步伐以及哈哈笑这类特指性动作。

针对幼儿：通过舞蹈学习提高儿童的模仿能力和表现力以及手脚协调能力。

2. 主要动作与要求

（1）主要动作。

踏步：左右脚依次高抬落下，每一步都全脚落地（见图4-4、图4-5）。

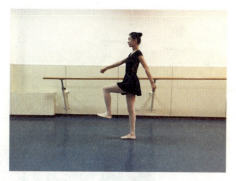
图4-4　踏步一

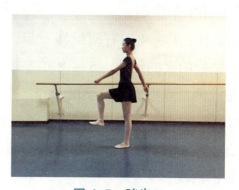
图4-5　踏步二

《哈哈笑》双手扩指打开，放于耳朵两侧（见图4-6）。

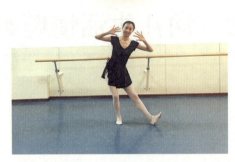

图 4-6 《哈哈笑》

屈膝逆时针转：双腿屈膝，双脚脚下小碎步转 360°一圈（见图 4-7）。

a. 动作一

b. 动作二

c. 动作三

d. 动作四

图 4-7 屈膝逆时针转

（2）组合节奏。

前奏：一个八拍的踏步走。

第一个八拍动作：1～4 拍右腿横移一步，双腿半蹲，第 3 拍收回，双手做哈哈笑的动作。5～8 拍左腿横移一步，双腿半蹲，第 7 拍收回，双手做哈哈笑的动作（见图 4-8）。

第二个八拍动作：1～4 拍脚下踏步，左手叉腰，右手 1～2 拍指 1 点方向，3～4 拍单手拍胸，5～8 拍屈膝自转一周，双手位于头两侧扩指状。

第三个八拍动作：1～2 拍右腿向右侧横移屈膝，3～4 拍拍手。5～6 拍左腿向左侧横移屈膝，7～8 拍左右倒头。

图 4-8 《哈哈笑》第一个八拍动作

100

第四个八拍动作：脚下踏步，1~2拍时左手指向手指出一点，3~4拍手收回拍胸，5~6拍屈膝半蹲，7~8拍双臂从体侧向外、向上同时画圆，后双手停到脸前《哈哈笑》位置。

第五个八拍至第五个八拍动作（间奏部分）：双手叉腰，做左右倾头（见图4-9）。

a. 动作一　　　　　　　　　　b. 动作二

图4-9　《哈哈笑》第五个八拍至第六个八拍动作

第七个八拍至第八个八拍动作：动作同第一个八拍至第二个八拍动作相同。

第九个八拍至第十个八拍动作：重复第四个八拍至第五个八拍动作。

第十一个八拍至第十四个八拍动作：左右脚相继前进、后退转换重心步子，逆时针带动作转一圈，双手哈哈笑手形后加击掌。

第十五个八拍至第十六个八拍动作：重复第一个八拍至第二个八拍动作。

第十七个八拍至第十八个八拍动作：重复第四个八拍至第五个八拍动作。

结束：两个八拍的叉腰踏步，最后结束造型双腿屈膝，《哈哈笑》手形。

3. **教学步骤**

（1）**问题进入。**

教师让儿童回想一下碰到高兴的事情是怎样反映的。"小朋友们当我们高兴时，会怎么表现啊？当老师夸奖我们是听话的宝宝时，我们会怎样表达我们喜悦的心情呢？当爸爸、妈妈表扬我们懂得谦让、礼貌待人时我们的心情会怎样呢？"用这样的语言启发孩子学习主要动作，对主要动作的形象形成深刻印象。

（2）**启发与想象。**

让孩子把"笑"用动作表现出来，例如"大笑"，特别高兴的时候怎么表现出来？问她们笑得甜不甜，老师可以在这时点点头，表示肯定。可以要求小朋友：让你的好朋友看看，你笑得甜不甜？让老师看看，谁笑得最甜呢？启发孩子可以用肢体来表达自己的心情。

（3）**组合进入。**

放音乐让儿童熟悉音乐，然后跟着老师模唱，同时把主要动作带出。

教师把主歌部分，歌词一句一句重复地带出，用形象的方式教给孩子。

（4）教学提示。

做动作时，注意儿童的表现，启发儿童的想象力，让儿童从音乐歌词中直观地表现动作；让儿童以放松、愉快的心情去主动学习，老师用夸张的动作和语言吸引儿童注意力，例如，小朋友们，咱们比比谁的"哈哈笑"最灿烂好吗？

（5）歌词。

哈哈哈，哈哈哈大家一起笑，你唱歌，我跳舞，快乐又热闹。哈哈哈拍拍手，哈哈哈摇摇头，你也笑，我也笑，大家哈哈笑。

二、《快乐的歌》

1. 学习目的

针对中职学生：了解课程导入的重要性，掌握故事导入的方法，了解针对快节奏的音乐适合编排什么样的动作，加强理解生活中的情境就是创造舞蹈的来源。

针对幼儿：通过舞蹈的动作与歌词的对应，能使儿童陶醉在充满动感的音乐中，其次训练儿童身体把握节奏的准确性、乐感的反应培养、动作协调能力的培养、记忆力的培养，以及中间喊拍子段落，强调儿童跟着唱，锻炼胆量和自信。

快乐的歌

2. 主要动作与要求

（1）主要动作与要求。

小跑步：双腿交替屈膝小跑，脚下跑步状，步子应小而轻快，身体平稳，速度均匀（见图4-10）。

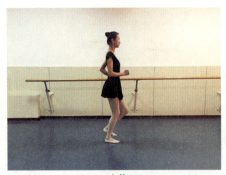
a. 动作一

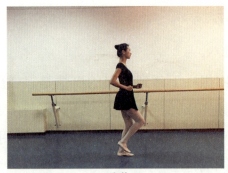
b. 动作二

图4-10　小跑步

蹦跳步：双脚同时离开地面弹跳起身，双腿起跳，双脚落地，屈膝半蹲（见图4-11）。

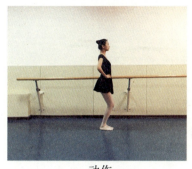 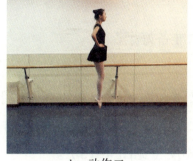 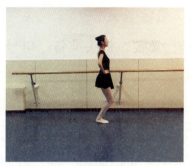

a. 动作一　　　　　　　b. 动作二　　　　　　　c. 动作三

图 4-11　蹦跳步

摆胯：双腿支撑胯做左右倒重心，胯横移收回（见图 4-12）。

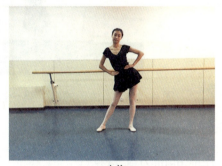 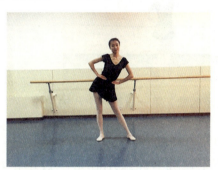

a. 动作一　　　　　　　b. 动作二

图 4-12　摆胯

直臂击掌：双臂伸直击掌（见图 4-13）。

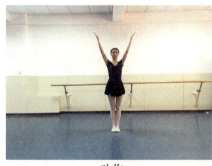 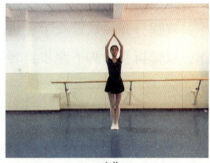

a. 动作一　　　　　　　b. 动作二

图 4-13　直臂击掌

小动物造型花形手：双手成花状放于下颌下方（见图 4-14）。

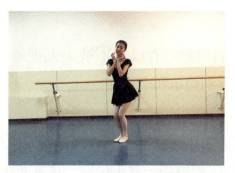

图 4-14　小动物造型花形手

(2) 组合节奏

前奏： 叉腰，低头准备。口号"准备好了"。

第一段

第一个八拍动作：踏步，左手叉腰，右臂斜上方伸直，右手扩指（见图4-15）。

第二个八拍动作：双脚正步位，双膝屈伸，身体1~4拍时下做胸腰双手想一想的动作。5~8拍动作同1~4拍动作一样，方向相反（见图4-16）。

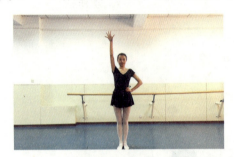

图4-15 《快乐的歌》第一段第一个八拍动作

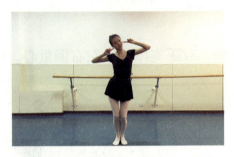

图4-16 《快乐的歌》第一段第二个八拍动作

第三个八拍动作：上手托掌式自转一圈。

第四个八拍动作：脚下屈腿小碎步，双手扩指在脸部前方交替摆手。

第二段

第一个八拍动作：1~4拍走步，5~8拍双手叉腰扭腰。

第二个八拍动作：跑步。

第三个八拍动作：双腿分开，双臂双手食指出去，其余指攥拳指天花板，摆胯，摇臂。

第四个八拍动作：双臂折叠，脚下跑步自转一圈。

第三段

第一个八拍动作至第二个八拍动作：双脚跳，直臂击掌。

第三个八拍动作至第四个八拍动作：摆造型，转圈跑。

第四段重复第三段内容。

结束动作：脚下正步位，弯腰双手托腮，再从胸前打开到侧平。

3. 教学步骤：

（1）问题进入。

小朋友们你们有没有不高兴的时候？有没有不被大人理解的时候？你们喜欢白天？还是晚上？你们在干什么的时候能够感觉到快乐和幸福呢？

（2）启发与想象。

这个舞蹈要把故事讲得丰富，能让儿童听懂。否则影响儿童的表现力。教师要以生动的故事激发儿童的表演欲望与激情。例如，闹闹是一只小松鼠，因为爸爸、妈妈外出，要好几天才能回来，

她就躲在黑黑的树洞里面,感觉孤独、寂寞。这时她的好朋友欢欢来找她玩,看见闹闹愁眉苦脸的,欢欢知道原因后,她说:"闹闹跟我来,我带你去找快乐!"欢欢带闹闹来到撒满阳光的草地上说:"闹闹你深吸一口气享受一下阳光的味道,香不香?来把手给我,你准备好了吗?我们要出发了,准备,跑!"这时就听欢欢喊:"我们笑着往前跑,烦恼通通抛掉!"……

(3)组合进入。

放音乐让孩子感受到音乐,感受节奏的快速。和着音乐完成动作,教师要把主要动作边唱边跳反复教给儿童。一定要孩子感受歌词跟动作的关系。由于音乐速度快,词速快,所以不强求孩子记歌词,儿童能跟上节奏做动作即可。

(4)教学提示。

做动作时,注意儿童的表现,强调歌词与动作的关系;老师用夸张的动作和语言表述出故事的情节,让儿童把自己联想成欢欢和闹闹;单拿出主题动作反复重复教给儿童。

(5)歌词。

123举起手,看着我,笑一笑,烦恼通通都抛掉,好心情自己找,456扭扭腰,跟着我,向前跑,每分、每秒都逍遥,连声音也在笑,快乐的感觉无法想象,如同星星般的闪亮。mo ha li lo ha li lo,肆意张扬大声歌唱,美好的感觉无法想象,如同阳光铺满心房,mo ha li lo ha li lo,幸福在全身流淌,微笑的脸庞。

三、《梦的眼睛》

1. 学习目的

针对中职学生:了解课程中情境创设的启发与想象的环节,可以对相应课程做出导入安排。这首歌是一个很有意境的歌曲,需要教师不时地提醒儿童的联想力和创造力。

针对幼儿:通过舞蹈带给儿童无限创意的环境,使儿童陶醉在愉快和轻松的舞蹈氛围中。

2. 主要动作与要求

(1)主要动作与要求。

耸肩: 两肩放松依次向上,左上右下,左下右上(见图4-17、图4-18)。

《梦的眼睛》

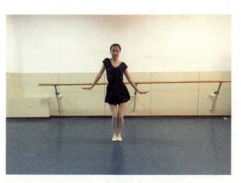
图4-17 耸肩左下右上

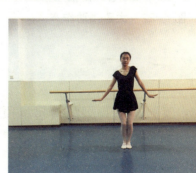
图4-18 耸肩左上右下

顶跨坐胯：右脚前脚掌踩于地面，左腿伸直，右腿膝盖的屈伸连带右胯做上下运动（见4-19、图4-20）。

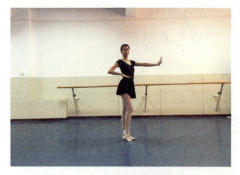 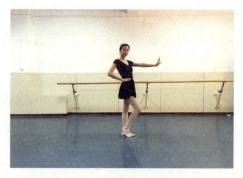

图4-19 顶跨坐胯动作一　　　　　图4-20 顶跨坐胯动作二

前踢步：左右脚依次在跳跃的基础上，小腿发力往前踢，身体稍向后仰（见图4-21）。

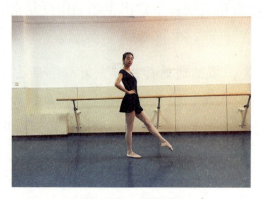

图4-21 前踢步

大燕飞：双臂伸直从体侧向中间合并，再打开（见图4-22、图4-23）。

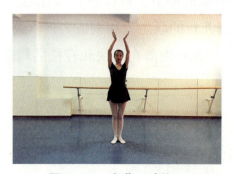 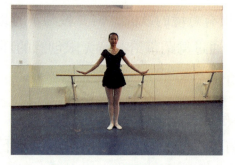

图4-22 大燕飞动作一　　　　　图4-23 大燕飞动作二

（2）组合节奏

前奏：

第一个八拍动作：叉腰，右脚脚跟抬起，顶跨坐胯。

第二个八拍动作：同第一个八拍动作相同。

第三个八拍动作：屈膝半蹲，上下耸肩。

第四个八拍动作：同上第三个八拍动作相同。

第一段

第一个八拍至第二个八拍动作：左右移动踏步，双点快速交替运动。

第三个八拍至第四个八拍动作：双手在头上做搭房子造型，双膝屈伸，左右各迈一步，双手做呼吸状（见图4-24）。

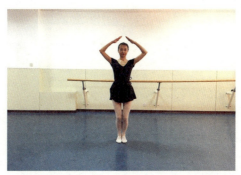

图4-24 《梦的眼睛》第一段第三个八拍至第四个八拍动作

第五个八拍动作：小碎步，双臂做大燕飞的动作。

第六个八拍动作：屈膝单腿跪，单手做托腮位，思考状。

第七个八拍动作：单腿跪，双臂左右大燕飞各一次（见图4-25）。

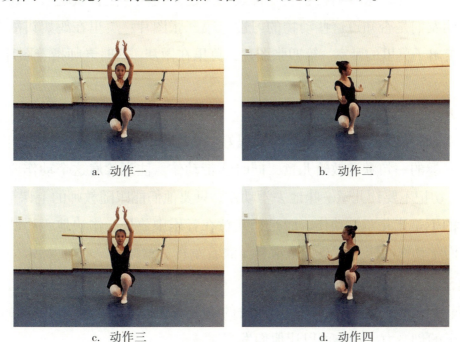

a. 动作一　　　　　　　　b. 动作二

c. 动作三　　　　　　　　d. 动作四

图4-25 《梦的眼睛》第一段第七个八拍动作

第八个八拍动作：小鸟飞低展翅，碎步一圈，原地吸腿跳。

第二段

第一个八拍至第二个八拍动作：前踢步，双臂扩指屈伸。双手熊猫眼，摆胯。

第三个八拍动作：剪刀手，左右摆胯，叉腰。

第四个八拍动作：双腿开合跳，扩指挡嘴，扭胯，双手心形左右移动。

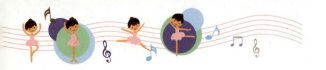

结束

第一个八拍动作：面向 7 点，双手前平举推手，脚下屈膝碎步。

第二个八拍动作：保持第一个八拍体态，转圈一圈。

第三个八拍动作：原地蹦跳，直臂击掌。

第四个八拍动作：造型亮相。

3. 教学步骤

（1）问题进入。

小朋友们，我想问问你们，"梦"是什么啊？它能吃吗？可以玩吗？谁来给我说一说怎么才能见着"梦"啊？那你们最愿意梦见什么呢？

（2）启发与想象。

哦！刚才我听到了好多小朋友的梦，现在我们来一起看看莫里带给我们的是个什么梦吧！大家一起来看屏幕：第一张图片：这个小男孩叫莫里，他每天睡觉前都会听妈妈讲睡前故事，他妈妈拿起动物园这本书问："莫里，今天我们一起来野生动物园游玩好吗？"第二张图片：妈妈在给莫里讲书里动物的习性，这些动物它们是喜欢白天还是夜晚？是喜欢吃素食还是肉食呢？这时老师可以问问小朋友们是否知道这些动物的习性。第三张图片：莫里在妈妈讲故事期间睡着了，妈妈给他关上灯走出了莫里的卧室。第四张图片：莫里在做梦。这时老师指着图片问："孩子们，莫里梦见了什么……？"

（3）组合进入。

教师："小朋友们，我们一起踏上梦的旅程好吗？走！听音乐，梦来接我们了！出发！"把最能引起孩子们兴趣的一句歌词教给儿童，同时连带动作。注意耸肩这个动作要有提示，告诉儿童用肩去找耳朵。切记不要让儿童一味地去学动作，只要他们能跟随教师的上课节奏，就可以了。因为教舞蹈的目的不是让儿童学动作，而是让儿童在音乐中放松、愉快地练习肢体协调的能力，千万不要带给他们学动作的压力。整个课堂要洋溢着童真、童趣。

（4）教学提示。

注意上舞蹈课带给儿童的目的；注意用启发的语言贯穿课堂，不要刻意地去要求孩子动作的准确性；培养孩子的创造力，动作可以让他们发挥。

（5）歌词。

梦的眼睛夜夜打开，看什么都很奇怪，四川的大熊猫爱吃苹果，东北的大老虎爱吃白菜，有时候我真想，真想不要醒来，梦里的世界玩起来，自由自在，养一只熊猫好像很容易，养只老虎也好安排，梦的眼睛夜夜看世界，的确是精彩又可爱，啦……，梦的眼睛夜里打开，周杰伦站在讲台，哈利·波特和我一起做作业。

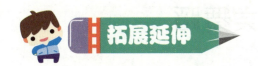

作为一名幼儿教师在日常教学工作中,撰写教案是组织幼儿活动设计的重要环节。教案写得好,目标明确、条理清晰、层次分明,在教案的实施过程即上课时就能得心应手、有条不紊、中心明确。反之,则条理不清、轻重不分,教者思绪不明,学者一头雾水,就不能达到好的教学效果。可见,写好教案是组织幼儿活动设计的重要前提。想要准备好一个好的教案,应该从以下几个方面去考虑:

一、活动名称

二、活动目标

三、活动准备

四、活动过程

1.开始部分

2.进行部分

3.结束部分

五、活动延伸

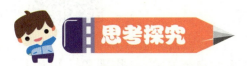

1. 不同年龄段的幼儿身心发展的特点是什么?

2. 尝试写教案中的活动过程环节。

任务 3 幼儿自然情境类舞蹈

 我的目标

1. 学习特指性的舞蹈主题动作。
2. 掌握幼儿舞蹈表演技巧并能够在舞蹈学习实践中应用。
3. 通过学习幼儿自然情境类舞蹈，理解自然现象律动是对大自然常见现象的模拟（如一些天气状况、江河湖泊、植物的生长、自然界的现象、四季），主要培养幼儿的创造力和表现力。
4. 能在今后从事幼儿教学工作时，娴熟地通过舞蹈教学对幼儿进行美育教育。

我来学

小星星

一、《小星星》

1. 学习目的

针对中职学生：对象征特指性的舞蹈动作进行学习，加强理解大自然中的一些现象，可以用舞蹈动作来表现；掌握幼儿组合里的基本步伐，以及小星星、眨眼睛、动作与动作衔接的这类特指性动作。

针对幼儿：通过舞蹈学习，提高儿童的模仿能力、表现能力及手脚协调能力。

2. 主要动作与要求

（1）主要动作与要求

碎步：左右脚踮起脚跟快速依次用前脚掌踩压地面。

扩指：双手快速由攥拳张开到扩指，左右各一次共做 4 次（见图 4-26）。

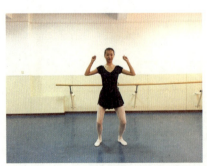 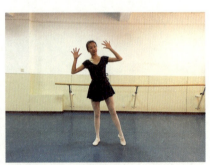

a. 动作一 　　　　　　　　b. 动作二

图 4-26 扩指

抖手：单臂上举过头顶，同时上举手做左右转动的动作（见图4-27）。

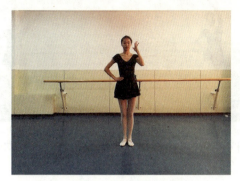

图4-27　抖手

（2）组合节奏

前奏：左右倾头

第一个八拍动作：屈伸腿，双手放在脸颊两侧，同时做一闪一闪的动作4次。

第二个八拍动作：右臂上举，食指分别指向3点和7点（见图4-28）。

第三个八拍动作：抖手，体前交叉落于眼睛两侧。转指，走步屈膝半蹲。

第四个八拍动作：重复第一个八拍动作。

间奏：倾头，踮脚跟碎步转原地一圈。

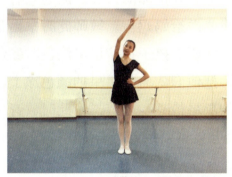 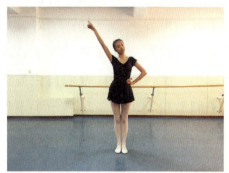

a. 动作一　　　　　　　　　　b. 动作二

图4-28　《小星星》第一段第二个八拍动作

第二段

第一个八拍至第四个八拍动作：重复第一段的前四个八拍动作。

第五个八拍至第六个八拍动作：重复第一段第一个八拍至第二个八拍动作。

第七个八拍动作：食指向3点、2点、1点、8点点指。

第八个八拍动作：右臂上举折叠小臂，左右挥两次（见图4-29）。

第九个八拍至第十个八拍动作：左手从上方画抛物线，再在体前画一圈。

第十一个八拍至第十二个八拍动作：右手在上重复第七个八拍至第八个八拍动作。

第十三个八拍至第十四个八拍动作：重复第一个八拍至第二个八拍动作。

第十五个八拍动作：再次重复第一段第一个八拍动作。

结束：正步位，双臂体侧打开，左右倾头。

a. 动作一　　　　　　　　b. 动作二

图 4-29　《小星星》第二段第八个八拍动作

3. 教学步骤：

（1）问题进入。

教师："小朋友们你们看看我手里拿的是什么啊？"幼："是星星！"教师："那么你在哪里看见的星星啊？"幼："天上！晚上！月亮旁边！"教师："对，你们说得都对。那我们想一想它在天空像什么呢？"幼："像灯！像眼睛！"教师："你们真棒！"教师此时要把语气加重，给予孩子们肯定，并竖起大拇指。

（2）启发与想象。

教师："小朋友们今天我们一起来做一个星星送给最爱你、最呵护你的人，好吗？"幼："什么是最爱的人啊？"教师："就像保护自己眼睛一样去爱护你的人啊！因为只有保护好眼睛，我们才可以看见这美好的世界啊！"幼："好，那我要送给妈妈！"教师此时拿出裁剪好的星星，每个小朋友发一个，同时发放水彩笔。注意：千万别要求孩子在给星星涂色时颜色统一，因为那样会禁锢孩子的思想。涂色时要让他们自由发挥，把他们认为的星星的颜色涂上就可以了。此环节结束后，让孩子们举起手中的星星展示一下谁的星星最亮。环节二，此时放音乐，吸引孩子们的注意力，这是一首耳熟能详的歌曲，孩子们一会儿就可以跟着唱出来。

（3）组合进入。

教师："小星星是怎样眨眼睛的呢？"此时小朋友在做各种眨眼睛的动作。教师："小朋友看老师的星星眼睛眨得漂亮吗？我们一起来吧！"同时带出歌词，慢慢进行。在做动作时有的小朋友可能在做眨眼睛的动作时，并没有按教师的动作做。注意如果不是要参加表演或者汇报演出，不用纠正孩子的动作，因为他在动脑子，在创作动作。

（4）教学提示。

注意上舞蹈课对儿童的教育目的；注意用启发的语言贯穿课堂；不要刻意地去要求孩子动作的准确性；培养孩子的创造力，动作可以让他们发挥；这节课涵盖了艺术领域里的美术、舞蹈和社会领域里的关爱。贯穿整堂课程时语言要流畅、贯通、有感染力，使孩子注意力时刻被引领；在舞蹈课设计时，注意可以在多个领域互相贯通。

（5）歌词。

一闪一闪亮晶晶，满天都是小星星，挂在天空放光明，好像许多小眼睛。

二、《秋天多美好》

1. 学习目的

针对中职学生:在教学时,要让孩子感受意境美,使孩子知道从夏天到秋天有什么变化,引导、启发教学舞蹈。

针对幼儿:通过舞蹈学习提高幼儿的模仿能力、空间方位感,跳跃步的练习及表现力和手脚协调能力。

《秋天多美好》

2. 主要动作与要求

(1) 主要动作与要求。

开合跳:双脚打开合并(见图4-30)。

蹦跳步:双脚同时跳离地面。

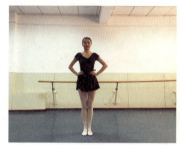 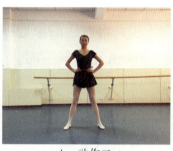 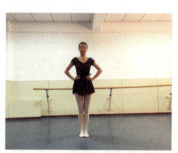

a. 动作一　　　　　b. 动作二　　　　　c. 动作三

图4-30　开合跳

(2) 组合节奏。

前奏:双腿分开站立,双手体前交叉从下到上。

第一段

第一个八拍动作:双脚开立左右倒重心,双臂上方同向折叠。

第二个八拍动作:(娃娃步)双臂体前折叠,左右同向摇摆,先左腿后右腿交替向外翻转折叠大腿与小腿(见图4-31)。

a. 动作一　　　　　　b. 动作二

图4-31　《秋天多美好》第一段第二个八拍动作

第三个八拍动作:双手食指指脸颊,脚下先出右脚跟再出左脚脚跟。

第四个八拍动作:1~2拍时弯腰直腿双手食指指脸颊;3~4拍双手做花朵状;5~8拍重

复 1～4 拍的动作（见图 4-32）。

第五个八拍动作：1～4 拍时右手臂伸直向旁斜下位，身体侧转，腿部做吸跳步。5～8 拍动作相同方向相反。

第六个八拍的动作与第五个八拍的动作相同。

第七个八拍动作：重复第一段第七个八拍动作。

图 4-32 《秋天多美好》第一段第四个八拍动作

间奏

第一个八拍动作：先左边的原地蹦跳步，再右边的原地蹦跳步。

第二个八拍动作：1～4 拍开合跳，5～8 拍自转一圈。

第二段

第一个八拍动作：与第一段第一个八拍动作相同。

第二个八拍动作：重复第一段第二个八拍动作。

第三个八拍动作：侧点脚跟双手耳边抖手。

第四个八拍动作：重复第一段第三个八拍动作。

第五个八拍动作至第六个八拍动作：重复第一段第五个至第六个八拍动作。

第七个八拍动作：重复第一段第七个八拍动作。

3. 教学步骤

（1）问题进入。

我们现在的校园有什么不一样的地方吗？我们校园的杏树怎么了？柳树怎么了？地上的小草有什么变化啊？

（2）启发与想象。

教师把小朋友领进操场，带着小朋友问："大家看看我们校园里有什么变化吗？"幼："我们穿得一天比一天多，都不能穿我的公主裙子了。树上的树叶黄了，还一直往下掉。地上的草也不精神了。没有小飞虫了！"教师："哦，小朋友们你们观察得很仔细。嗯，这就是秋天，秋天气温慢慢降低，树叶慢慢枯黄直到落下。让我们一起去观察秋天，好吗？"幼："好！"

（3）组合进入。

放音乐让儿童熟悉音乐，然后跟着老师模仿唱，同时把主要动作带出。

教师把主歌部分的歌词一句一句重复地带出，用形象的方式教给孩子。

单元四　幼儿舞蹈教学

（4）教学提示。

本组合里面有方位转变，蹦跳步、开合跳，谨记不适合年龄太小的儿童，同时要注意周围环境是否安全。在上舞蹈课时安全是第一要务。

（5）歌词。

秋风秋风轻轻吹，棉桃姐姐咧呀咧开嘴，你看它露出小呀小白牙，长长脸蛋笑微微，来来来来来来来，来来来来来来来，秋天多么美。秋天多么美，来来来来来来来，秋天多么美，秋风秋风轻轻吹，稻花姐姐把呀把手挥，你看它梳出金呀金头发，结出串串金穗穗，来来来来来来来，来来来来来来来，秋天多么美。秋天多么美，来来来来来来来，秋天多么美。

三、《春晓》

1. 学习目的

针对中职学生：这是一首唐诗改编的歌曲，押韵得朗朗上口，也是儿童开始学唐诗的启蒙诗句。通过这首歌使学生们了解到舞蹈的素材及音乐取材是无处不在的，只要用心去体会、去挖掘；可以根据歌曲编排一些自然类的舞蹈或者舞蹈动作。

针对幼儿：掌握胯部的扭动，跳步的节奏，以及边唱边跳，最好有表情的投入。

2. 主要动作与要求

（1）主要动作与要求。

跑跳步：双脚依次在跑步的行进中加上弹跳的动作。

前勾脚：一只脚向前伸出去，勾脚尖，压脚后跟（见图4-33）。

（2）组合节奏。

前奏：跑跳步，双臂上举同时从头上方分别从两侧转手腕下画一圈，一脚勾脚，一脚主力腿支撑身体，双手从托腮手到旁按手。

第一段

第一个八拍动作：双脚垫脚后跟，前脚掌小碎步，双臂上举双手腕花到一个斜上举，一个胸前折叠（见图4-34）。

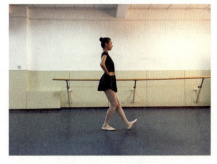
图4-33　前勾脚

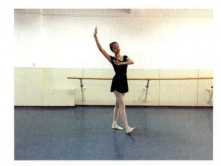
图4-34　《春晓》第一段第一个八拍动作

第二个八拍动作：重复第一个八拍动作，但是方向相反。

第三个八拍动作：旁横移跳步，双臂体上曲臂摆手。

第四个八拍动作：2点方向，胸前双掏手，斜上位掌心向里（见图4-35）。

第二段

第一个八拍至第二个八拍动作：旁勾脚，左右移动重心，双手依次花型手收于胸前。

第三个八拍至第四个八拍动作：一只单托手，体前交叉到体上位花型手。

第三段

第一个八拍至第二个八拍动作：屈膝半蹲移动重心，双臂大波浪。

第三个八拍至第四个八拍动作：左右旁跳步，碎步自转一圈，双臂曲臂体前交叉。

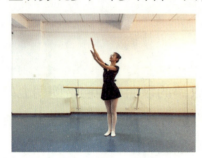

图4-35 《春晓》第一段第四个八拍动作

3. 教学步骤

（1）问题进入。

小朋友们你们听过这首诗吗？这首诗描写的是什么季节的事情呢？

（2）启发与想象。

教师在课前准备幻灯片，关于《春晓》这首歌的图片准备。教师："小朋友们看屏幕，老师给你们带来了什么？"此时第一张幻灯片展示春天的景色，而且是傍晚的景色。在这里可以提示儿童看见了什么？而且在讲述幻灯片时可以给孩子们加二十四节气里春天的知识，比如春天的划分：立春、雨水、惊蛰、春分、清明、谷雨。图片要显示夜晚的雨，在雨水这个节气中天气有什么变化，还有鸟儿的图片，告诉孩子候鸟的迁徙。还可以配合一些有意境的图片，比如"花落知多少"的图片显示。

（3）组合进入。

放音乐，让儿童熟悉音乐，然后跟着老师模仿唱，同时把主要动作带出。

教师把主歌部分的歌词一句一句重复地带出，重点难点动作重复教给孩子，教师要反复带孩子多跳几遍，用形象的方式教给孩子。

（4）教学提示。

本组合动作相对比较多，有难度，还是强调孩子的空间方位感和跳跃步子的掌握。教师在教儿童时注意歌词的解释和引导；注意在进行舞蹈时幼儿的安全。

（5）歌词。

春眠不觉晓，处处闻啼鸟，夜来风雨声，花落知多少。

单元四 幼儿舞蹈教学

优秀教案《火车舞》示例

活动目标

1. 掌握火车舞的邀请方法。
2. 跟随音乐协调地做小跑动作。
3. 感受邀请舞的快乐。

活动准备

1. 乐曲《火车舞》，视频《开动的火车》，森林小美女录音，打招呼、邀请动作的图片。
2. 火车头的头饰两个。

活动过程

一、接受邀请，开火车参加音乐会

师：孩子们，今天我要给大家介绍一个新朋友。你们看，她来喽！

播放森林小美女的录音：小朋友们好！我是森林小美女，我叫咪咪。森林里要召开音乐会，想请你们来参加，你们愿意吗？可是森林离这里太远了，小朋友们你们怎么来呢？

幼儿发表自己的看法。（坐火车去；骑车去；开汽车去；坐公交车去……）

二、观看课件，学习舞蹈基本动作

（一）学习开火车

师：孩子们，你们见过的小火车是什么样子的？

幼儿根据经验回答。（长长的；轰隆隆的；一节一节的……）

师：我今天也带来了一列小火车，我们来看看它是什么样子的、会发出什么声音、它的轮子是怎样转动的吧。你们看，小火车开来喽！

播放视频《开动的火车》，内容：一列停在站台上的小火车，发出呜呜的鸣笛声后，车轮由慢到快转动起来，开向远方。

师：（依次提问）：孩子们，小火车是什么样的？它到站时会发出什么声音？

幼儿回答。（长长的；呜——）

师：我们来学学火车发出的声音吧。

师幼一起模仿小火车鸣笛声"呜——呜——"

师（高高举起左手做镜面示范）：孩子们，像我这样手握拳举起来，上下摆动，代表小火车鸣笛。

师幼一起用动作和声音模仿小火车到站。

师：小火车开动起来轮子是怎样转动的？会发出什么样的声音？我们也一起来学一学吧。

师幼一起用双手放在身体两侧环绕并做小跑，模仿小火车开动，嘴里同时发出"哐当哐当"

的声音。

师：孩子们，我们把小火车从出发到进站模仿一遍，好吗？

师幼一起将动作再做一遍。

（二）学习邀请动作

师：当小火车开到你们的座位时停下，然后快速坐下来，我们一起来看一看图片上的小朋友在干什么。

依次出示打招呼、邀请动作的图片，幼儿根据图片内容回答。

师：我们一起来模仿一下他们的动作吧。

师幼一起学习邀请舞动作——打招呼，邀请，注意邀请时眼睛要看着被邀请小朋友的眼睛，面带微笑。反复练习几次。

师：孩子们，当小朋友邀请你们的时候，你们应该表示感谢，我们用什么动作来表示一下？

幼儿根据已有经验回答。（鞠躬）

三、倾听音乐，用心感知音乐旋律

师：嘘，孩子们，我们一起听一听这是什么声音。播放《小火车》音乐，师幼边听边随节奏拍手。

师：刚刚我们在音乐里听到了什么声音？

幼儿回答（火车鸣笛声：呜呜呜——）。

师：小火车鸣笛时我们应该做什么动作？大家来做一下。高高举起小手跟随鸣笛声做上下摆动。

师：当欢快的音乐响起来后火车就开动了，我们随着音乐来做一做。

师幼一起听音乐表演火车鸣笛开动。

四、观看示范，跟随音乐尝试表演

师：（头戴火车头头饰）：孩子们，现在我变身成小火车头，要邀请你们坐上我的小火车。我的小火车开到谁的面前，谁就要和我打招呼，之后坐上小火车。记住了吗？好，小火车准备开动了。

教师扮演小火车车头示范邀请动作，邀请部分幼儿上车。

师：音乐响起后，小火车头开到被邀请的小朋友面前，有礼貌地邀请小朋友上小火车，需要连贯地做打招呼、邀请这两个动作。被邀请的小朋友要和小火车头一起做打招呼的动作，然后向小火车头鞠一个躬，再把左手搭在小火车的肩头上，右手和小火车头一样高高举起做鸣笛的动作，嘴里大声地说：呜——呜——当音乐再次响起时，刚刚被邀请的小朋友要和小火车头一起用右手做开火车的动作，去邀请下一个小朋友。要注意，一定要等到下一个小朋友上火车以后，小火车才能再次开动。

教师扮演小火车头再练习一遍。

五、集体舞蹈，体验邀请舞的快乐

师：现在，我要请两个小朋友一起当小火车头，我们开着两列小火车去森林里参加音乐会。

两个幼儿扮演小火车头，邀请其他小朋友一起跳火车舞。

师：孩子们，都坐上火车了吗？我们开动小火车去参加音乐会喽！

活动亮点

本活动抓住了小班幼儿具体形象思维占主导、爱模仿的特点，运用生动形象的视频、图片让幼儿自主模仿，轻松地掌握了火车舞的动作。以森林小美女邀请大家去参加音乐会的情景导入，一开始就吸引了幼儿的注意。在学习动作环节，通过小火车开动的视频，幼儿直观地感受到小火车鸣笛发出的声音、车轮转动时的样子，不由自主地做出了小火车鸣笛和开小火车的动作；之后又跟随打招呼、邀请动作的图片进行模仿，学会了打招呼和邀请的动作；最后随音乐完整地进行表演。

1. 不同年龄段的幼儿身心发展有何特点？

2. 分析优秀舞蹈教学教案，尝试写《哈哈笑》《快乐的歌》和《梦的眼睛》的教案。

任务 4　幼儿动物情境类舞蹈

我的目标

1. 学习动物的特指性的舞蹈动作。
2. 掌握幼儿舞蹈表演技巧并能够在舞蹈学习实践中应用。
3. 了解动物情境类舞蹈是对各种小动物运动方式和形态特点的模仿（如动物的行走方式、体态、习性），主要培养幼儿的观察和模仿能力及创造能力。
4. 能在今后从事幼儿教学工作时，娴熟地通过舞蹈教学对幼儿进行美育教育。

我来学

《虫儿飞》

一、《虫儿飞》

1. 学习目的

针对中职学生：通过学习泛指"飞"的一系列动作，在以后的幼儿舞蹈编排中能够得到应用；在学习舞蹈组合时，要注意主要动作中间衔接的链接动作方法；学习教师上课时的引导语言，怎么组织幼儿有秩序地进行舞蹈课。

针对幼儿：主要起到激起童真童趣的目的，使孩子们可以感受旋律，边唱边跳。

2. 主要动作与要求

（1）主要动作与要求。

波浪手：双臂从头两侧分别做软手动作带动小臂小幅度起伏，就像海浪一样。

大波浪手：双臂像大雁飞一样从体侧出发，双手手指并拢，向上到头上方停止，再向下画弧线回体侧。

（2）组合节奏。

前奏：双背手，跪坐。

第一段

第一个八拍至第二个八拍动作：上双手屈伸手臂，扩指，波浪手（见图4-36）。

a. 动作一　　　　　　　　　b. 动作二

图 4-36 《虫儿飞》第一段第一个八拍至第二个八拍动作

第三个八拍动作：双臂三点方向，然后七点方向大雁手臂。

第四个八拍动作：双手经过体前分开做睡觉状。

间奏：站起。

第二段

第一个八拍动作：食指指天，双手从上到下弹指（见图 4-37）。

第二个八拍动作：食指指地，旁压脚跟，双手托腮花朵状。

第三个八拍动作：屈伸腿，开合手臂。

第四个八拍动作：双臂胸前折叠，脚下提脚后跟碎步转。

结束

第一个八拍动作：左右碎步横移旁压脚后跟，双臂大雁手臂。

第二个八拍动作：双臂依次由食指带出，前平举后体前波浪手打开。

第三个八拍动作：单手依次捂住眼睛，体侧打开双臂。

第四个八拍动作：双摆手，单指食指体前画圈结束。

图 4-37 《虫儿飞》第二段第一个八拍动作

3. 教学步骤

（1）问题进入。

小朋友们看看图片。我要问问大家：哪些虫子是益虫？哪些是害虫？小朋友们看看它们有什么特点啊？

（2）启发与想象。

教师提前用白纸裁剪一些小虫子造型的头饰，在课程中让孩子把自己的头饰涂上漂亮的颜色。教师："小朋友们看，老师这里有几张图片，谁能告诉我它们叫什么名字？"幼儿："是蝴蝶！是蜜蜂！是七星瓢虫……"教师："哇！你们好厉害，把它们都认出来了啊！"同时竖起大拇指，表示赞赏。接下来教师给小朋友们讲述昆虫的知识，如害虫和益虫。然后让小朋友们把图片分类，以组为单位，4人一组，一组8张昆虫图片。给小朋友一些时间，然后老师再一组一组验收。接下来，教师："小朋友们，我给大家准备了一些昆虫头饰，你们选择自己喜欢的，然后给它们涂上漂亮的颜色、穿上花衣服，好吗？"此环节结束后，教师："小朋友们，我们把漂亮的头饰戴上，跟老师一起去花园里看看，好吗？"此时进行舞蹈教学。

（3）组合进入。

音乐响起，教师做动作，两句歌词带动作为一组进行教学。重复数次。不时要提醒孩子们"我看看哪只小虫子最漂亮！""哦！我看见一只小蜜蜂在偷懒呢，我要去报告蜂王啦！""哇！我看见了一只漂亮的蝴蝶，在翩翩起舞呢！"教学完动作后，让孩子自己展示一下，结束后一定是鼓励和赞赏的语言，然后带孩子们对普遍容易错误的动作稍加练习。

（4）教学提示。

这是一首以歌词来编排的舞蹈，而且动作简单有象征性，适合年龄稍小的小班孩子学习，主要练习他们肢体的机能，感受音乐。重在让他们理解而不是单纯教孩子学动作，小班孩子的注意力就5～15分钟，所以要用语言引导，语言要夸张、生动，不然孩子的注意力不能被吸引就会导致课堂纪律难以控制。

（5）歌词。

黑黑的天空低垂，亮亮的繁星相随，虫儿飞，虫儿飞，你在思念谁，天上的星星流泪，地上的玫瑰枯萎，冷风吹，冷风吹，只要有你陪。虫儿飞，花儿睡，一双又一对才美，不怕天黑只怕心碎，不管累不累，也不管东南西北。

二、《大家一起喜羊羊》

1. 学习目的

针对中职学生：通过学习这个组合，掌握舞蹈编排技巧和方法；注意在教学时不要注重速度，而要使幼儿感受音乐的速度、歌词的童趣，目的是让儿童感受舞蹈和音乐带给他们的快乐。

针对幼儿：感受音乐的动感，训练儿童的肢体和身体协调能力。

《大家一起喜羊羊》

2. 主要动作、要求和组合节奏

（1）主要动作与要求。

小羊造型： 双手都比作数字6当小羊犄角，放在头两侧（见图4-38）。

横移旁蹉步： 右腿屈膝，左脚旁出脚跟着地，脚尖上抬（见图4-39）。

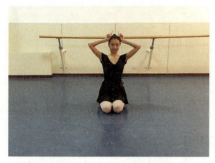
图 4-38　小羊造型

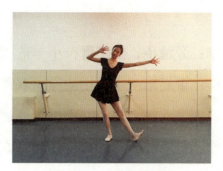
图 4-39　横移旁踵步

摆臂：双臂快速左右摆动（见图 4-40）。

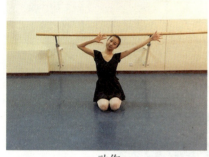
a. 动作一

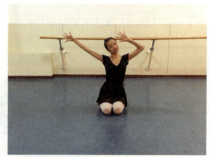
b. 动作二

图 4-40　摆臂

（2）组合节奏。

前奏：跪坐，双臂脸前折叠把头藏起来做准备（见图 4-41）。

第一段

第一个八拍动作：双臂斜上举，双手扩指。

第二个八拍动作：双臂左右摆臂。

第三个八拍动作：小羊角造型。

第四个八拍动作：托腮，拍手，小羊角。

第五个八拍动作：左右摆胯。

第六个八拍动作：跪转（见图 4-42）。

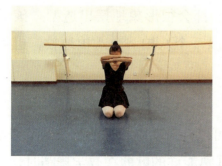
图 4-41　跪坐

图 4-42　跪转

第七个八拍至第八个八拍动作：双臂体上侧抖手，直腿站立。

123

第二段

第一个八拍动作：旁踵步，侧摆臂，小羊造型，屈膝半蹲扭腰。

第二个八拍动作：重复第一个八拍动作。双臂打开晒太阳状。

第三个八拍至第四个八拍动作：左手做瞭望远方的动作，同时顶左胯（见图4-43）。

第五个八拍动作：与第三个八拍动作相同，方向相反。

第六个八拍动作：与第四个八拍动作相同，方向相反。

结束

重复第一段第一个八拍至第七个八拍动作。

图4-43 《大家一起喜羊羊》第二段第三个八拍至第四个八拍动作

3. 教学步骤

（1）问题进入。

小朋友，你们听这是唱给谁的呢？你最喜欢羊村里的谁呢？为什么呢？

（2）启发与想象。

教师首先给小朋友讲一段喜羊羊与灰太狼的故事情节，要选择足智多谋或者勇敢、团结的情节片段。在讲故事之前，先设立几个问题，告诉孩子："老师在讲完故事后会提问大家的哦！答对的小朋友有贴纸花奖励哦，最后看谁得的贴纸花最多，好吗？"

（3）组合进入。

首先，让孩子们自己表演一下小羊，一般孩子都会很形象地摆出造型。孩子们应该大部分对歌词都有印象，这对舞蹈是很有帮助的。教师可以一个八拍一个八拍地教，也可以两句两句歌词带动作地教学。

（4）教学提示。

在启发与想象环节里加入了社会领域的教学，可以针对动画片里的某段情节来给孩子讲一些正能量的社会现象，或者是励志方向；注意对于这样耳熟能详的歌曲在教学舞蹈时，有时稍不留意课堂纪律就会难以把控，因为孩子的大脑皮层一直在给孩子输送曾经看动画片的记忆，又同时在跟教师讲的做比较或者产生一些不明白的问题，或者浮现一些动画片里的情景。所以教师在上课之前一定

要认真准备教案，多预设一些问题，同时想出尽可能应对孩子问题的答案；最后要注意上课时间的把控，要注意教学顺序的主次安排，把舞蹈教学之前的环节控制在设定时间内，否则会顾此失彼。

（5）歌词。

大白菜、鸡毛菜、空心菜、油麦菜，绿的菜、白的菜，什么菜炒什么菜，喜羊羊、美羊羊、懒羊羊、沸羊羊，什么羊什么羊，什么羊都喜洋洋，我们是一群小小的羊，小小的羊儿都很善良，善良的只会在草原上，懒懒的、美美的、晒太阳，虽然邻居住着灰太狼，虽然有时候没有太阳，只有羊村里有音乐，唱唱的、跳跳的，都疯狂。大白菜、鸡毛菜、空心菜、油麦菜，绿的菜、白的菜，什么菜炒什么菜， 喜羊羊、美羊羊、懒羊羊、沸羊羊，什么羊什么羊，什么羊都喜洋洋，狼来的日子很平常，狼嚎的声音像饿得慌，小小的羊儿爱吃草，必要时也不怕跟狼打仗，我们虽然是群小小的羊，每个节日都一起歌唱，阳光、空气、青草和花香，挤挤的、满满的，在草原上。大白菜、鸡毛菜、空心菜、油麦菜，绿的菜、白的菜，什么菜炒什么菜， 喜羊羊、美羊羊、懒羊羊、沸羊羊，什么羊什么羊，什么羊都喜洋洋，大家一起喜洋洋。

三、《小跳蛙》

1. 学习目的

针对中职生：通过学习这个组合，掌握特指青蛙的一些动作以及编排技巧；注意上课时可以多领域融合，学会领域之间的贯通和连接。

针对幼儿：学习小青蛙象形的动作，感知青蛙的知识。

2. 主要动作与要求

（1）主要动作与要求。

青蛙造型：双臂折叠，双手在耳旁（见图4-44）。

蹦跳步：单腿数次连续蹦跳。

交替跳跃：双脚依次蹦起落下（见图4-45）。

蛙跳步：双腿打开蹲马步状，双脚脚掌下依次踩地面。

图 4-44　青蛙造型

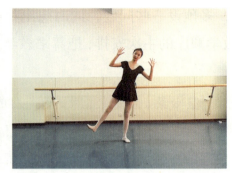

a. 动作一　　　　　　　　　　b. 动作二

图 4-45　交替跳跃

（2）组合节奏。

前奏

第一个八拍至第二个八拍动作：青蛙舞姿，左右交替旁踵步。双臂在体上位，侧弯位扩指（见图 4-46）。

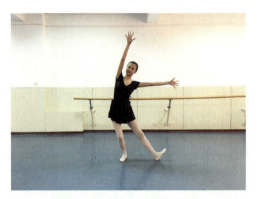

图 4-46　《小跳蛙》前奏

第一段

第一个八拍动作：双臂体侧曲臂扩指。双腿并步半蹲，左右单腿侧跳（见图 4-47）。

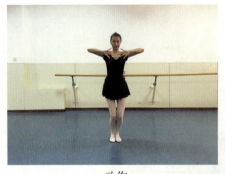
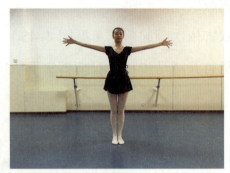

a. 动作一　　　　　　　　　　b. 动作二

图 4-47　《小跳蛙》第一段第一个八拍动作

第二个八拍动作：双臂同第一个八拍动作相同，双腿走步一圈，双手青蛙手位。

第三个八拍动作：左脚横移步，双手在眼睛位转腕。

第四个八拍动作：左脚单腿侧跳，双手体侧打开至旁按手位。

间奏

第一个八拍至第四个八拍动作：移步，曲臂扩指，双晃手，直臂转动，颤膝。

第二段

第一个八拍动作：扩指前后摆臂，跑跳步，左右半步跳，扩指体侧。

第二个八拍动作：重复第一个八拍动作。

第三个八拍动作：双手头顶摆出房子状，左右体上摆臂，并步颤膝。

第四个八拍动作：叉腰单臂加油状，单腿屈膝点地（见图4-48）。

第五个八拍动作：双手摆臂，单背手，右手闪眼姿势从眼前划过。

第六个八拍动作：青蛙舞姿。

结束

同间奏的四拍动作相同。

图 4-48 《小跳蛙》第二段第四个八拍动作

3. 教学步骤

（1）问题进入。

这首歌是根据童话故事《青蛙王子》改编的，所以问题可以围绕这个故事展开：小朋友们，你们听过《青蛙王子》的故事吗？青蛙是从哪里来的呢？青蛙最后去哪里了？

（2）启发与想象。

教师可以通过PPT或者图片来给孩子们讲这个童话故事，在讲故事时要用生动、夸张、询问的语气来讲述，仿佛孩子们去了一个神秘世界，他们通过用耳朵听把自己带进故事的意境里。

（3）组合进入。

小朋友们，让我们跟着这首《小跳蛙》开始跳舞吧！青蛙是怎样走路的呢？是不是像老师这样呢？好，我们现在一起来学跳这首歌曲好吗？

（4）教学提示。

在做动作时，注意儿童的表现，强调歌词与动作的关系；老师用夸张的动作和语言表述出故事的情节；单拿出主题动作反复多次教给儿童。

（5）歌词。

快乐池塘栽种了，梦想就变成海洋，鼓的眼睛，大嘴巴，同样唱得响亮。借我一双小翅膀，就能飞向太阳，我相信，奇迹就在身上，啦……有你相伴，leap frog，啦……

自信成长，有你相伴，leap frog，快乐的一只小青蛙，leap frog。快乐的池塘里面有只小青蛙，它跳起舞来就像被王子附体了，酷酷的眼神，没有哪只青蛙能比美，总有一天它会被公主唤醒了，它是一只小跳蛙，越过蓝色大西洋，跳到遥远的东方，跳到我们身旁。春夏秋冬，我们是最好的伙伴，亲吻它就会变得不一样，变变变，leap frog。自信成长，有你相伴，leap frog，快乐的一只小青蛙，leap frog。

分析优秀教案《小老鼠上灯台》示例

活动目标

1．学习用形象的动作表现歌曲的内容。
2．尝试用丰富的表情进行表演。
3．享受边唱歌，边表演的快乐。

活动准备

1．熟悉并会唱歌曲《小老鼠上灯台》。
2．播放《小老鼠上灯台》动画片的音乐，小老鼠头饰每个幼儿一个。

活动过程

一、戴上头饰，自然引出活动角色

师幼一起戴上小老鼠头饰进入活动室，幼儿围坐成半圆形。

师：孩子们，你们头上戴的都是小老鼠的头饰吧。你看，我也戴了一个，我来做你们的鼠妈妈吧。来，互相问个好吧，鼠宝宝们好！在今天的活动室里，除了我们，还有一只小老鼠来了，你们瞧。

二、观看动画，大胆进行动作表演

（一）了解动画内容

播放动画片《小老鼠上灯台》，幼儿欣赏。

师（依次提问）：孩子们，这只小老鼠在做什么？他在哪里偷吃油了？灯台高不高？小老鼠怎么上去的？小老鼠偷吃到油了吗？吃得正香时谁来了？最后小老鼠怎么了？怎么滚下来的？

（二）幼儿根据动画片内容回答

（偷油；灯台；高；爬上去的；偷到了；猫来了；滚下来了；叽里咕噜滚下来的）

（三）进行动作表演

师：你们回答得真好！那你们能用动作来表演一下动画片里的小老鼠从洞里出来爬上灯台偷

油吃，被小猫发现后滚下来的样子吗？我来给你们伴唱，好吗？

幼儿按照自己的想法，大胆进行表演，教师为幼儿伴唱。

4. 倾听音乐，观看教师动作示范

师：孩子们，刚才，我把你们做得好看的动作都记录下来了。现在，你们给我伴唱，我做一边给你们看，好吗？仔细看每一个动作，看看小老鼠出洞，上灯台，偷油吃，猫来了，滚下来，我是怎样表演的。

幼儿跟随音乐演唱，欣赏教师完整动作示范。

二、分步学习，掌握歌曲表演动作

（一）音乐前奏动作

师：我表演得好不好？给我点掌声鼓励一下吧！我发现在我做动作的时候，有的小朋友也忍不住跟着做起来了，那我们就一起来学习这个表演吧。

幼儿随教师的手势起立，站在小椅子前面。

师：孩子们，前奏我们就表演小老鼠出来找东西，东张张，西望望，转了一圈，发现了一个灯台，里面有小老鼠爱吃的油，他们准备上灯台偷油吃了。

播放前奏音乐，师幼一起表演动作。

（二）"上灯台"的动作

师：小老鼠是怎么上的灯台？爬的时候小老鼠的头是怎么做的？那我们就一起来表演小老鼠上灯台的动作吧。

师幼一起边唱边表演上灯台的动作。

（三）"偷油吃"的动作

师：小老鼠爬到灯台上偷到了油吃，吃得可香了。我们一起表演他们是怎样偷油吃的吧。

幼儿随教师表演偷油吃的动作。

（四）"猫来了"的动作

师：小老鼠吃得正美呢，这个时候谁来了？猫来了。他看到小老鼠非常生气。我们一起表演"猫来了"的动作，记得要做出生气的表情。

师幼一起边唱边有表情地表演"猫来了"的动作。

（五）"滚下来"的动作

师：小老鼠们看到猫来了就滚下来了，是怎样滚下来的呢？我们把小老鼠滚下来的动作表演一下吧。

师幼一起表演滚下来的动作。

三、跟随音乐，有表情地完整表演

师：现在我们已经学会了小老鼠上灯台的所有动作，接下来我们跟着音乐完整地表演一遍吧。

幼儿随着音乐和教师一起完整表演舞蹈。

师（边说边做）：刚才你们做得都很棒，如果能再加上一些表情就更好了。从洞里出来的时候，眼睛要滴溜溜地转；上灯台时，头抬高眼睛向上看；偷油吃，一定要做出吃得很香的表情；表演小猫的时候，要做出很生气的样子。来！我们一起再试试。

师幼跟随音乐边唱边有表情地表演。

师：表演《小老鼠上灯台》你们是不是都会了？记得回家后表演给爸爸妈妈看好吗？跳了这么长时间一定很累了吧？让我们再来模仿小老鼠悄悄地回教室吧。

幼儿随《小老鼠上灯台》音乐做律动，走出活动室。

舞蹈动作说明：

前奏

第1～4小节：音乐起走小碎步，双手在胸前做小老鼠爪子，双腿弯曲向前跑。

第5小节：左脚踏步，右脚尖右旁点地，左手在额前做看的动作。

第6小节：同第5小节动作相反。

第7～9小节：自转一圈。双手单指胸前绕一圈，在左上方做指"灯台"状，脚做终止步。

小老鼠上灯台：做小老鼠走和向上爬的动作。

偷油吃下不来：双手在嘴前相对，做吃东西状。

喵喵喵，猫来了：双手在脸前做小猫动作两次。

叽里咕噜滚下来：双手做绕线团动作，最后倒在地上。

活动亮点：

本活动根据小班幼儿喜欢表演、乐于表现的特点，在表演中加入了表情的运用，不仅使表演内容变得丰富，也增强了幼儿表演的兴趣。如在表现小老鼠出洞时，做出眼珠滴溜溜转的表情；上灯台时，要抬头、眼睛向上看；偷油吃时，做出笑眯眯、很想吃的样子。特别是在做"猫来了"动作时，幼儿一下子由小老鼠变成了小猫，觉得很兴奋，生气的动作也做得很形象，而且还不由自主地加上了跺脚的动作。此外，个别表演的动作是教师在幼儿表演的基础上组合而成的，也充分体现了幼儿的自主性。

学生以组为单位，模拟教学活动过程，自选题材准备教案并进行5分钟教学活动试讲。

单元五　幼儿舞蹈创编

任务1　幼儿舞蹈创编的基本方法

我的目标

1. 掌握幼儿舞蹈创编的过程。
2. 以幼儿特定的生理期和心理期为创编依据，根据幼儿的年龄段特点进行创编。
3. 掌握幼儿舞蹈创编的方法与技巧。

我来学

一、幼儿舞蹈创编的过程

幼儿舞蹈创编是一种创造性的艺术工作，它来源于幼儿生活，只有了解幼儿的生活，才能从中找到更好的素材，创编的过程可分为：选择题材、基本构思、选择音乐和编排舞蹈。

1. 选择题材

幼儿舞蹈创编首先要对幼儿生活和自然界的事物反复观察和体验，学会用孩子的视角看待事物、触摸世界、抒发内心感受，以达到真切、生动地再现幼儿童真世界，充分体现童真童趣，这样的作品才会具有感染力、生命力，才能引起幼儿共鸣。

幼儿舞蹈题材的种类可分为幼儿生活情境类舞蹈、自然类题材幼儿舞蹈、动物类题材幼儿舞蹈。

2. 基本构思

进行幼儿舞蹈构思,首先要考虑舞蹈作品的结构,常见的舞蹈结构有以下几种:

一段式:舞蹈从开始到结束在一个音乐速度下完成。

二段式(A/B段式):舞蹈有两次速度变化,对比较强烈,可由慢到快,也可由快到慢。

三段式(A/B/C段式):舞蹈可以是慢、快、慢的结构,也可以是快、慢、快的结构。

故事式:舞蹈随着故事情节的变化而变化,比较自由,没有特定规律,一切都是为故事发展而服务的。

心理结构式:通过表演展现人物的心理变化过程,推动舞蹈故事情节发展。

时空结构式:是指用模拟的生活动作引导观众想象来达到转换时空的效果。

构思舞蹈时要注意童心的视角聚焦,幼儿舞蹈是幼儿生活的自我体现,反映幼儿对世界的认知与把握,由点连线,由线及面,不仅可以制约少儿舞蹈的表现内容,而且点、线、面的联结可以确定幼儿舞蹈动律的内涵,是幼儿舞蹈创作之本。

3. 选择音乐

音乐是舞蹈的灵魂,音乐通过节奏、节拍限定舞蹈动作的时值和速度,能帮助舞蹈在整个过程中表达情绪、体现性格、烘托气氛;帮助组织舞蹈动作,在舞蹈中担负着交代和展现剧情的任务。成功地选择恰当的舞蹈音乐,往往会感染孩子们。

选择音乐应以短小流畅为主,舞蹈音乐的节奏应简单、明朗、流畅、节奏感强;音乐要富有戏剧性,以欢快、活跃为主要特点,形象鲜明、富有感染力,并符合幼儿的接受能力,切忌超出幼儿理解的范围。

4. 编排舞蹈

幼儿舞蹈的动作应从幼儿心理、生理及年龄特点出发,不应过于烦琐,过于复杂,应适合孩子们的接受能力。

(1)从生活中寻找形象。

通过幼儿的形体动作去模仿生活,通过想象使生活中的物像变成人的身体可以展现的形象,如动作模仿、情绪模仿。

(2)将舞蹈动作夸张化。

舞蹈动作是虚拟的、夸张的,在舞蹈动作的设计中应体现夸张的特性。人在生活中的动作是自然的,幅度比较小,而舞台上或是舞蹈中的动作往往夸大数倍,或者在做这个动作之前有一些虚拟的辅助动作。

(3)在生活中寻找典型动作。

模仿动物、植物的某一特征,让人一看到这个动作就能联想到这个形象,这就是典型动作的创作。

(4)在音乐形象中寻找动作形象。

舞蹈的形象动作、音乐的情绪和速度有机结合,才能使舞蹈更美,更有表现力。

（5）选择主题动作。

幼儿的舞蹈作品首先应该确立一个主题动作，这个主题动作是舞蹈主题的具体表现。作品一开始就用这种动作告诉观众想要表达的内容，然后在这个主题动作基础上以重复的方式进行发展和深化，进而进行整支舞蹈的动作创作。

二、把握幼儿的生理和心理特点，根据幼儿的年龄段特点进行创编

幼儿舞蹈能直接反映幼儿的日常生活和思想感情，幼儿舞蹈作品要着重展现幼儿的童心、童真、童趣，同时在创编中要注重从幼儿心理、生理特点出发，探索幼儿舞蹈动作发展规律。

1、3~4岁年龄段幼儿特点

1）动作协调性增强，逐步学会自然地有节奏行走，但无法控制在一段时间持续某一动作，喜欢追跑。

2）模仿性强，小班幼儿爱模仿的特点非常突出，模仿是这一时期儿童的主要学习方式，他们通过模仿别人，获得良好的行为习惯。

3）喜欢学唱歌，尤其对那些富有戏剧色彩的、情绪热烈的歌曲有很大的兴趣，会反复地跟唱，节奏并不准确。根据小班幼儿的这些特点，舞蹈创编主要以自娱性舞蹈为主。如律动组合、集体舞、音乐游戏，等等。

4）在基本步伐方面可尝试掌握：走步（鸡走步、鸭走步）、小碎步、小跑步、踵步和蹦跳步。

2、4~5岁年龄段幼儿特点

1）四五岁的幼儿精力充沛，他们的身体开始结实，基本动作更为灵活，不但可以自如地跑、跳、攀登，而且可以单足站立，动作质量明显提高，既能灵活操作，又能坚持较长时间。

2）四五岁的幼儿喜欢唱歌，会拍打较容易的节奏。

3）幼儿的注意力集中了，从事某种活动的时间延长。

4）在基本步伐方面可尝试掌握：踵步、踏点步、点步、后踢步、踏踢步和踏跳步。

3、5~6岁年龄段幼儿特点

1）动作协调性增强，动作灵活，控制能力明显增强，平衡能力方面增强不少，由于协调性增强了，可以给他们编排一些动作较复杂的舞蹈，也可以把道具的使用进一步复杂化，还可以进一步对协调性进行锻炼。

2）合作意识逐渐增强。幼儿的规则意识逐步形成，他们开始学着控制自己的行为，遵守集体的一些共同规则。可以在舞蹈作品中增加一些队形的变化，还可以进一步锻炼孩子们的合作精神。

3）在基本步伐方面可尝试掌握：娃娃步、进退步、错步、十字步、交替步、滑步、跑跳步、长跑步、前踢步和跳踢步。

提示：

幼儿舞蹈创编者一定要遵循幼儿心理、生理的特点来进行创编。要使舞蹈体现出童真、童趣，幼儿舞蹈创作一定来源于生活、实践，发现于生活、实践，这样才能真正创作出贴近幼儿的舞蹈。

三、幼儿舞蹈创编的方法与技巧

1. 选择音乐素材

音乐要选择节奏感强、情绪高昂、旋律优美、富有动感、节奏明了、便于幼儿记忆的。一个既符合舞蹈内容又富有动作性的音乐或歌曲，能够让孩子们一听到音乐的节奏，就有一种想随乐起舞的冲动。

1）幼儿自娱性的舞蹈大多是歌和舞的结合，采用载歌载舞的形式，孩子们在音乐的节奏和旋律中进行各种动作并领会动作内容。

2）一般情况下幼儿表演性舞蹈是有情节的，舞蹈中的情节突出人物特点，情节的发展是有冲突的。这样孩子们在舞蹈中有了情节的设计，表演起来参与感会很强，而且情节性的舞蹈音乐会随着舞蹈情节的发展有更丰富的变化。

2. 主题动作的编排

1）根据音乐节奏和思想内容确定舞蹈动作，编排出反映主题思想的动作。这种主题动作可在整个舞蹈中反复出现以强化主题。

2）主题动作要根据内容做到快慢适度、动静结合、有起有伏、有放有收。要设计出能刻画人、事、物，主题突出，形象生动鲜明，动律感强的主题动作，再将主题动作进行变化。

3. 编排要考虑队形、造型、舞台效果

1）编排队形时应简单清晰，变换队形时要穿插合理、错落得当、疏密相间、变化有序，防止队形拥挤和偏台。

2）通过组织舞蹈用静的、动的、单的或群体的造型表现思想内容的感情手法，这种手法可以集中、分组、静止、流动出现，突出造型和舞台效果。

4. 创编幼儿真正喜欢的舞蹈作品

1）幼儿舞蹈最重要的是要富于童趣，孩子感兴趣的舞蹈是来自幼儿生活的，体现在日常活动当中，比如，穿衣、做操、游戏、拍皮球、搭积木、欢呼雀跃、伤心哭泣这些都是最好的素材来源，这样的舞蹈对于孩子们来讲是一种游戏、一种趣味。而在这种趣味中，孩子们获得了美的享受，获得了想象的快感，获得了创造的愉悦。

2）幼儿舞蹈的编排，从进行构思的时候起，就要想一想，怎样把一个舞蹈，哪怕是一个简单的动律、歌表演或集体舞，编成小游戏让孩子们来做，使孩子们觉得跳舞就像做游戏那么好玩。富于童趣的舞蹈，孩子们作为演员喜欢演，孩子们作为观众来说也会乐于去欣赏这样的舞蹈。

5. 创编幼儿表演性舞蹈中不可忽略的几个问题

1）要做到巧给舞蹈取名，取名要直接、形象化，最好是一下就能点题，这样幼儿能从舞蹈名称上了解作品要表达什么，能提高孩子对作品的理解能力，并能抓住他们的注意力。

2）妙用舞蹈道具，道具运用得巧妙能给作品增色不少，同时也能引起幼儿的兴趣，在学会运

用道具后,会让幼儿觉得很有成就感,能树立幼儿的自信心。

3)紧扣时代脉搏,在现在这个信息社会,各方面发展、变化都很迅速,这要求编舞者要对身边的世界敏感,眼光要独特,要能抓住时代的脉搏,编出适合幼儿同时又能反映生活的作品,这样才会引起幼儿的共鸣,使舞蹈产生时代感。

编创舞蹈《亲亲我》

(1)给出音乐。

这首儿歌采用大调式创作,明亮中透着柔情,充分地表现了孩子在妈妈面前娇腻的一面。旋律上采用级进方式简单易学,很符合儿童的歌唱特点。

歌词:我的小脸像苹果,妈妈你快亲亲我,亲呀亲亲我。我的小脸像苹果,妈妈你快亲亲我,亲呀亲亲我。我的小脸像苹果,像苹果呀像苹果,妈妈你快亲亲我,亲呀亲亲我。

(2)提示音乐节奏型。

这首儿歌采用4/4拍,节拍规整、节奏舒缓,很适合小朋友编排舞蹈。

(3)舞蹈教学提示。

通过歌曲和舞蹈动作来表现爱是美好的,理解亲吻、拥抱、撒娇的各种行为的表述,在这个舞蹈中主要表现"飞吻""妈妈你快亲亲我"的撒娇行为。

主要动作:托着下巴,拍拍脸蛋、飞吻、拥抱、招手。亲吻、拥抱、飞吻都表示爱妈妈。妈妈也爱我,向妈妈招手表示叫妈妈过来;指着自己表示在说自己;托下巴表示让大家看看自己的小脸蛋;撅屁股托着小脸蛋表示让妈妈来亲亲自己;用脚跺地是撒娇。

(4)展示编创作品。

展示创编律动有两种形式:每个学生独立完成或一组学生合作完成。

展示流程安排:展示、同学互相点评、教师点评总结。

1. 完成幼儿舞蹈的创编需要有几个环节?

2. 不同年龄段的幼儿生理、心理都有哪些特点?

3. 简单说出幼儿舞蹈创编的方法与技巧。

任务2 幼儿律动组合的创编

我的目标

1. 掌握幼儿律动组合的元素。
2. 欣赏分析优秀的幼儿律动组合作品，理解音乐元素与舞蹈动作的融合。
3. 掌握幼儿舞蹈律动组合创编的方法以及思路。

我来学

一、学习跳律动组合《我有一双小小手》

《我有一双小小手》

前奏： 正步位站立，双背手位准备。

第一个八拍动作：

1～4拍：双臂曲肘于体侧，扩指，手心向外（见图5-1）。

5～6拍：左手向前伸出同时向左倒头（见图5-2）。

7～8拍：右手向前伸出同时向右倒头（见图5-3）。

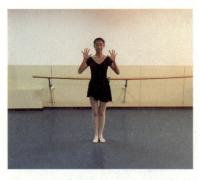

图5-1 《我有一双小小手》第一个八拍动作（1～4拍）

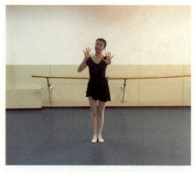

图5-2 《我有一双小小手》第一个八拍动作（5～6拍）

图5-3 《我有一双小小手》第一个八拍动作（7～8拍）

第二个八拍动作：

1～2拍：双手扩指右摆动一次。

3～4拍：双手扩指左摆动一次。

136

5～6拍：双手握拳（见图5-4）。

图5-4 《我有一双小小手》第二个八拍动作（5～6拍）

7～8拍：双手扩指打开。

9～12拍：双手收回双背手位。

间奏：空四拍。

第三个八拍动作：

1～4拍：双臂向前伸出，扩指，手心向外。

5～6拍：双手掌型手收回脸前。

7～8拍：双手掌型手向外画圈两次，做洗脸动作。

第四个八拍动作：

1～2拍：左手旁按掌位（见图5-5）。

3～4拍：右手旁按掌位（见图5-6）。

图5-5 《我有一双小小手》第四个八拍动作（1～2拍）　　图5-6 《我有一双小小手》第四个八拍动作（3～4拍）

5～8拍：脚下小碎步逆时针转一圈。

9～10拍：双手竖大拇指向前伸出。

二、欣赏与分析律动组合

1. 欣赏律动组合《我的身体》

前奏：正步位站立，双手叉腰位，右、左倒头，两拍一次。

《我的身体》

第一段

第一个八拍动作：

1～2拍：双手掌型手指尖相对放于头顶上方，双手指尖点头一次，同时向右倒头一次（见图5-7）。

3～4拍：手型同上，双手指尖点肩一次，同时向左倒头一次（见图5-8）。

5～8拍：手型同上，双手指尖点胸口一次，同时向右、左各倒头一次（见图5-9）。

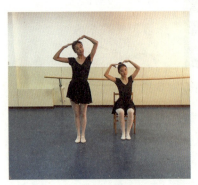

图5-7 《我的身体》第一段第一个八拍动作（1～2拍）

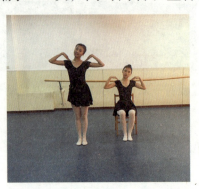

图5-8 《我的身体》第一段第一个八拍动作（3～4拍）

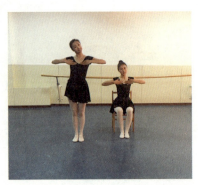

图5-9 《我的身体》第一段第一个八拍动作（5～8拍）

第二个八拍动作：

1～2拍：双手叉腰，同时向右倒头一次。

3～4拍：双手拍腿一次，同时向左倒头一次（见图5-10）。

5～8拍：手型同上，双手拍膝两次，右、左倒头，两拍一次（见图5-11）。

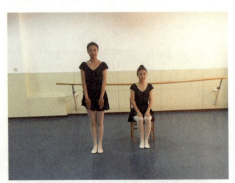

图5-10 《我的身体》第一段第二个八拍动作（3～4拍）

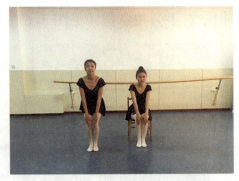

图5-11 《我的身体》第一段第二个八拍动作（5～8拍）

第三个八拍动作：

1～2拍：左手叉腰，右手扩指向前伸出，手心向前，同时向右倒头一次。

3～4拍：左手扩指向前伸出，手心向前，同时向左倒头一次。

5～8拍：双手扩指右、左摆动四次，一拍一次，同时向右、左倒头，节奏、方向与手上动作相同。

第四个八拍动作：

1～2拍：左手叉腰，右手扩指向上伸出，手心向前，同时向右倒头一次（见图5-12）。

3～4拍：左手扩指向上伸出，手心向前，同时向左倒头一次（见图5-13）。

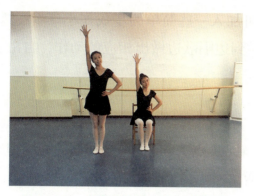

图5-12 《我的身体》第一段第四个八拍动作（1～2拍）

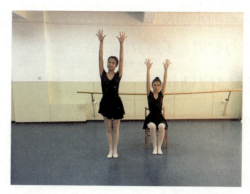

图5-13 《我的身体》第一段第四个八拍动作（3～4拍）

5～8拍：双手扩指右、左摆动，两拍一次，倒头节奏、方向与手上动作相同。

第二段：

第一至第二个八拍动作同第一段前两个八拍。

第三个八拍动作：

1～2拍：双手叉腰，右脚向下踏一次，同时向右倒头一次（见图5-14）。

3～4拍：双手叉腰，左脚向下踏一次，同时向左倒头一次（见图5-15）。

图5-14 《我的身体》第二段第三个八拍动作（1～2拍）

图5-15 《我的身体》第二段第三个八拍动作（3～4拍）

5～8拍：重复前四拍动作。

第四个八拍动作：

1～6拍：双手叉腰，双脚碎踏。

7～8拍：双手叉腰，双脚跳一次。

2. 分析

《我的身体》律动组合是让幼儿认识自己身体的律动练习，通过练习可以使幼儿认识自己身体的每一个部位。适合小班、中班幼儿表演，小班可只做手臂动作。

这个舞蹈的节奏为2/4拍，音乐欢快，旋律动听，歌词内容简单形象，适合幼儿配合动作进行练习。该律动组合可以站立完成也可以坐着完成，小班的幼儿可坐在椅子上，只做四肢动作不加头

部动作,大一点的小朋友头与四肢配合完成,还可加入一些简单的步伐如小碎步、踵步等。可让幼儿熟悉音乐与歌词,了解身体的各个部位,并做到边唱歌边做出相应的动作,自由发挥。

三、学习编律动组合

1. 明确编创目的

1)培养幼儿的节奏感,可编排走、跑、跳、拍手、转腕、点头、转头等动作简单而动律感强的动作。

2)发展幼儿的形象模仿能力,可模仿劳动、生活类,例如扫地、洗衣、摘果子、刷牙、洗脸、敲锣、打鼓、骑马等。还可模仿动植物类,例如小树长大、鲜花开放、风吹、雪花飘、细雨以及蜗牛、大象、小熊、小猴子、公鸡、小鸭等,使舞蹈富有趣味性。

3)训练幼儿的动作协调性,可将我国的民间舞蹈如秧歌、云南花灯、维吾尔族舞、藏族舞等基本步伐或基本韵律进行练习,既可欣赏到我国优美的民族音乐,又可培养幼儿全身体态动律的协调统一。

2. 设计主题动作

当音乐确定后,就必须根据歌词或音乐的内容,找出所表现事物或动物的最大特征,设计出能刻画人、事、物,突出主题,形象生动鲜明,动律感强的主题动作,再将主题动作进行变化。小班的律动一般采用3~4个动作,中班可采用5~6个动作,大班则可采用7~8个动作,注意设计的律动应富有趣味性或游戏色彩。

3. 根据音乐连接动作组合

主体动作和变化动作产生后,接下来就是根据音乐的节奏、结构来进行动作的连接和分段。在动作的连接中,应突出音乐的强弱,层次分明,并遵照人体运动的规律,将动作连接得通顺连贯,易于上手。采用的形式可轻松、自由、丰富多样,队形不拘,让孩子们感觉就像玩游戏。

提示:

幼儿舞蹈创编者,要在编舞之前明确编舞目的,着眼于利用舞蹈来发展幼儿的哪些能力。明确后首先要选择合适的音乐,再去编舞蹈,在整支舞蹈作品中要有主体动作。在教学进行中不断地启发幼儿对动作的认识和创新,以及将生活化或者模仿化的动作演变为舞蹈动作。

编创律动组合舞蹈《火车开啦》

1.给出音乐。

这是一首活泼、欢快的匈牙利儿童歌曲《火车开啦》,歌词简练、通俗,生动地模仿了火车

开动时的声音效果。

歌词：咔嚓 咔嚓 咔嚓 咔嚓 火车开了，咔嚓 咔嚓 火车开得多么好，火车司机，开着火车，咔嚓 咔嚓 咔嚓 咔嚓 向前奔跑。

2. 提示音乐节奏型。

《火车开啦》是一首2/4拍的歌曲。模仿火车发出的声音、动作，进行合作创编律动游戏。

火车开动前鸣汽笛的声音："×——"呜——

火车慢慢开动的声音："× ×" 轰 隆

越开越快的声音："×× ××"咔嚓 咔嚓

3. 舞蹈教学提示。

主体动作：模仿火车开动发出的三种声音：

火车拉汽笛声音又长又响亮——慢动作进造型。

火车准备行驶慢慢开动——有节奏地跺脚，沉重而有力。

火车快速行驶前进的情景——快节奏地踏步行进。

手臂动作可设计为右手上、左手下弯曲叠臂于胸前，也可模仿火车车轮转动，双手握拳小臂弯曲于体侧前后画立圆。

4. 展示编创作品。

展示创编律动组合有两种形式：每个学生独立完成或一组学生合作完成。

展示流程安排：展示、同学互相点评、教师点评总结。

1. 幼儿舞蹈律动组合创编的目的和环节是什么？

2. 不同年龄段的律动组合创编有哪些要求？

3. 简单说出幼儿舞蹈律动组合创编的方法与技巧。

任务 3　幼儿歌表演的创编

 我的目标

1. 掌握幼儿歌表演的元素。
2. 欣赏并分析优秀的幼儿歌表演作品，理解音乐元素与舞蹈动作的融合。
3. 掌握幼儿舞蹈、歌表演创编的方法以及思路。

一、学跳歌表演《粉刷匠》

准备位置：双脚正步位、双手叉腰准备（见图 5-16）。

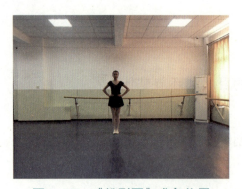

图 5-16　《粉刷匠》准备位置

前奏：保持准备位动作，左右倒头四次。

第一段

第一个八拍动作：

1～4 拍：左脚起原地踏步四次，双手握拳屈肘摆臂。

5～6 拍：脚下不动，左手叉腰，右手掌型手指尖扶胸口（见图 5-17）。

7～8 拍：右手竖起大拇指向右上方伸出（见图 5-18）。

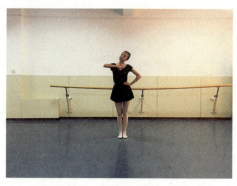
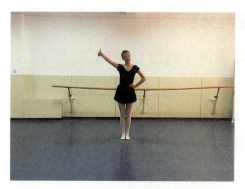

图 5-17 《粉刷匠》第一段第一个八拍动作（5～6拍）

图 5-18 《粉刷匠》第一段第一个八拍动作（7～8拍）

第二个八拍动作：

1～2拍：左脚向旁打开至大八字位重心移向左，左手叉腰位不变，右臂上举向左摆同时左倒头，扩指手型。

3～4拍：重心右移，向右摆臂右倒头，扩指手型。

5～8拍：重复前四拍动作。

第三个八拍动作：

1～4拍：脚下小碎步，双臂正上位双手扩指碎摆手两拍，双手压腕垂直向下至前平位扩指摆臂（见图5-19）。

5～8拍：双脚正步位，双手扩指摆动两次。

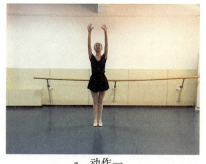

a. 动作一　　　　　　　b. 动作二

图 5-19 《粉刷匠》第一段第三个八拍动作（1～4拍）

第四个八拍动作：

1～4拍：脚下小碎步，双手手心向里挡住鼻子，低头左右摆动。

5～6拍：双脚跳落至大八字位，上身展胸前倾，双手扩指向旁拉开（见图5-20）。

7～8拍：双脚跳回正步位，双手叉腰。

第二段：

重复第一段动作。

图 5-20 《粉刷匠》第一段第四个八拍动作（5～6拍）

二、欣赏与分析歌表演

1. 欣赏歌表演《我的好妈妈》

准备位置： 体对 1 点，正步位站立。

前奏： 保持准备位动作。

第一个八拍动作：

1~4 拍：脚下正步位，双手指胸前，头左右各摇晃一次，两拍一次（见图 5-21）。

5~8 拍：脚下正步位，双手胸前拍手，头左右各摇晃一次，两拍一次。

a. 动作一

b. 动作二

图 5-21 《我的好妈妈》第一个八拍动作（1~4 拍）

第二个八拍动作：

1~4 拍：左脚垫步，双手胸前拍手，两拍一次。

5~8 拍：动作同上。

第三个八拍动作：

1~4 拍：脚下小碎步，双手向上举至头顶向 2 点招手（见图 5-22）。

5~8 拍：动作同 1~4 拍，但方向是 8 点招手。

第四个八拍动作：

1~4 拍：脚下正步位，双手在胸前做"端杯状"（见图 5-23）。

图 5-22 《我的好妈妈》第三个八拍动作（1~4 拍）

图 5-23 《我的好妈妈》第四个八拍动作（1~4 拍）

5～8拍：右脚前踵步，双手叉腰，头自然摆动。

第五个八拍动作：

1～4拍：左脚前踵步，双手叉腰，头自然摆动。

5～8拍：右脚前踵步，双手叉腰，头自然摆动。

第六个八拍动作：

1～4拍：左脚前踵步，双手叉腰，头自然摆动。

5～8拍：向右下旁腰做右踵步，双手叉扶肩。

2. 分析

这是一个生活类的题材小组合，表现出幼儿对妈妈的爱，通过儿歌表演的形式来教育幼儿孝敬父母。

运用生活中的"端杯状"的动作来表示对妈妈的关心，同时运用头部与脚下的动作来表现幼儿的天真可爱，一定要抓住幼儿的特点，体现出幼儿的天真。

三、学习编排歌表演

（1）选定歌曲。

幼儿歌舞表演的创编首先必须选择一个节奏感强、旋律优美、篇幅短小、乐句方整、音域不宽且富有童趣和动感的歌曲，并且歌词应简单上口，便于记忆，符合幼儿的年龄特点并使幼儿感兴趣。

（2）设计主要形象的动作。

歌表演的特点是以唱为主，以舞为辅。所以在设计动作之前首先应将歌曲反复唱熟，并根据歌词的主题意义来设计能突出主题，动作形象鲜明，并具有风格特点的主要形象动作，同时在主要动作的基础上再派生新的动作，力求达到歌与舞的生动贴合，风格完整统一。

（3）根据歌曲结构连接动作组合。

根据歌表演以唱为主的特点，在设计动作连接时，无论是在队形的变化上还是在步伐的起伏上，动作幅度都不宜过大，否则就会影响歌唱而造成喧宾夺主。同时，舞蹈段落应分明，节奏的强弱要清晰，在求以平稳为主的同时体现动作的优美顺畅，连贯统一，形象要生动鲜明，以更加完美地表达歌曲的风格和主题。

提示：

歌表演与表演唱是有区别的。表演唱是以唱为主，适当做一些动作来表达唱歌时的感情，歌表演则是在幼儿掌握歌曲旋律和歌词之后，在理解歌曲性质的基础上，用动作来帮助表达歌词的内容和性质，因此，是边唱边表演，实际上就是低龄幼儿的舞蹈。

编创舞蹈《妈妈宝贝》

1. 给出音乐。

《妈妈宝贝》这首歌清新、简单，流畅感人，歌曲体现了母爱的伟大，也表达了孩子们对妈妈深深的爱。生动地描绘出一个亲子互动、其乐融融的生活场面，深受小朋友喜欢。

歌词：青青的草地 蓝蓝天 多美丽的世界 大手拉小手 带我走 我是妈妈的宝贝 我一天天长大 你一天天老 世界也变得更辽阔 从今往后让我牵你带你走 换你当我的宝贝 青青的草地 蓝蓝天 多美丽的世界 大手拉小手 带我走 我是妈妈的宝贝 我一天天长大 你一天天老 世界也变得更辽阔 从今往后让我牵你带你走 换你当我的宝贝

2. 提示音乐节奏型。

歌曲采用4/4拍节奏、速度舒缓，很适合小朋友以歌表演或是亲子舞蹈来表现。

3. 舞蹈教学提示。

歌曲速度舒缓、画面感强，歌词处处都流露出宝贝和妈妈之间深深的爱。在创编中应以平稳为主的同时体现动作的优美顺畅、连贯统一。队形变化不宜过多，步伐的起伏不宜过大，脚下动作主要以大八字位左右移重心、屈膝颤膝、小碎步等小幅度动作为主，手臂动作可以多样变化从而来表达歌词中传递出的情感主线。

4. 展示编创作品。

展示创编有两种形式：一是每名学生独立完成或一组学生合作完成，动作相同；二是两个人一组或是若干对学生为一大组，分别扮演孩子和妈妈两种角色。

展示环节安排：演员展示、同学互相点评、教师点评总结。

1. 幼儿舞蹈歌表演创编的环节有哪些？

2. 歌表演的创编对音乐有哪些要求？

3. 简单说出幼儿舞蹈歌表演创编的方法与技巧。

单元五 幼儿舞蹈创编

任务 4　幼儿音乐游戏舞的创编

我的目标

1. 掌握幼儿游戏舞的元素。
2. 欣赏分析优秀的幼儿游戏舞作品,理解音乐元素与舞蹈动作的融合。
3. 掌握幼儿舞蹈游戏舞创编的方法及思路。

我来学

一、学习幼儿音乐游戏舞《音乐反应游戏》

准备位前奏: 一个八拍,全班幼儿手拉手围成一个圆圈,身体朝右自然站立准备。

《音乐反应游戏》

第一段

第一个八拍动作:

1~8拍:右脚开始迈步,全体幼儿朝右边走边唱,一拍一步(见图5-24)。

第二个八拍动作:

1~6拍:同1~8拍一样继续走六步。

7~8拍:听到歌词"蹲下"时快速下蹲,看谁最快(见图5-25)。

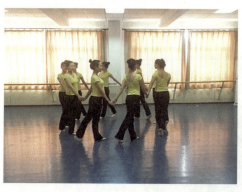

图5-24 《音乐反应游戏》第一段
第一个八拍动作(1~8拍)

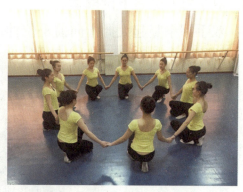

图5-25 《音乐反应游戏》第一段
第二个八拍动作(7~8拍)

147

第三个八拍动作：

1～8拍：右脚开始迈步全体幼儿朝右边跑边唱，一拍跑两步（见图5-26）。

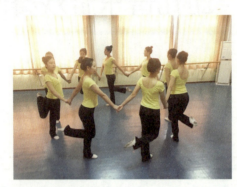

图5-26　《音乐反应游戏》第一段第三个八拍动作（1～8拍）

第四个八拍动作：

1～6拍：同3～8拍一样继续跑六拍十二步。

7～8拍：听到歌词"站好"时快速站好，看谁最快（见图5-27）。

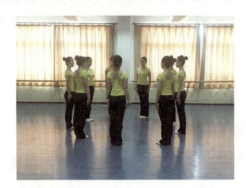

图5-27　《音乐反应游戏》第一段第四个八拍动作（7～8拍）

间奏动作：

第一个八拍动作：

1～8拍：全体小朋友面向圆圈里面，拍手屈膝，一拍一次。

第二个八拍动作：

1～2拍：双手叉腰位。

3～4拍：双手打开旁斜下位按掌。

5～6拍：双手握拳竖起大拇指向前平位伸出，"棒棒哒"舞姿（见图5-28）。

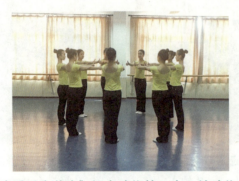

图5-28　《音乐反应游戏》间奏动作第二个八拍动作（5～6拍）

7～8拍：双手打开旁斜下位与小朋友手拉手继续游戏。

第二段、第三段重复第一段动作。

二、欣赏与分析音乐游戏舞

1. 欣赏音乐游戏舞《懂礼貌》

准备位置：体对1点，正步位站立。

前奏：两个八拍，两个小朋友面对着站立，边挥手边互相打招呼"你好"。

第一段

第一个八拍动作：

1～4拍：正步位站立，左手叉腰，右手先向里后向外挥动打招呼说"你好"（见图5-29）。

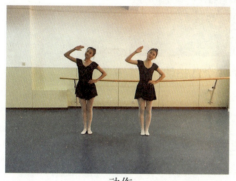 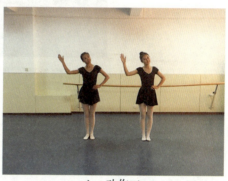

a. 动作一　　　　　　　　　　　b. 动作二

图5-29　《懂礼貌》第一段第一个八拍动作（1～4拍）

5～6拍：身体不动，唱歌词"点点头"。

7～8拍：双手叉腰，点头。

第二个八拍动作：

1～4拍：动作同1～4拍。

5～6拍：身体不动，唱歌词"笑一笑"。

7拍：双腿屈膝蹲，双手握拳食指伸出指向嘴边，同时倒头向一侧（见图5-30）。

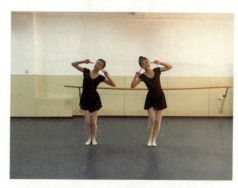

图5-30　《懂礼貌》第一段第二个八拍动作（7拍）

8拍：起身还原。

第三个八拍动作：

1～4拍：动作同1～4拍。

5～6拍：身体不动，唱歌词"拍拍手"。

7～8拍：双手胸前击掌两次，两拍一次。

第四个八拍动作：

1～8拍：两个小朋友手拉手，脚下跑跳步转一圈（见图5-31）。

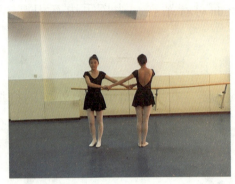

图5-31 《懂礼貌》第一段第四个八拍动作（1～8拍）

第二段

第一个八拍动作：

1～2拍：身体不动，唱歌词"点点头"。

3～4拍：双手叉腰，点头。

5～6拍：身体不动，唱歌词"笑一笑"。

7～8拍：一拍双腿屈膝蹲，双手握拳食指伸出指向嘴边，同时倒头向一侧，第二拍起身还原。

第二个八拍动作：

1～2拍：身体不动，唱歌词"拍拍手"。

3～4拍：双手胸前击掌两次，两拍一次（见图5-32）。

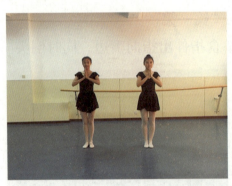

图5-32 《懂礼貌》第二段第二个八拍动作（3～4拍）

5～6拍：身体不动，唱歌词"笑一笑"。

7～8拍：一拍双腿屈膝蹲，双手握拳食指伸出指向嘴边，同时倒头向一侧，第二拍起身还原。

第三个八拍动作：

1~2拍：身体不动，唱歌词"点点头"。

3~4拍：双手叉腰，点头。

5~6拍：身体不动，唱歌词"笑一笑"。

7~8拍：一拍双腿屈膝蹲，双手握拳食指伸出指向嘴边，同时倒头向一侧，第二拍起身还原。

第四个八拍动作：

1~8拍：两个小朋友手拉手，脚下跑跳步转一圈。

第三段

第一个八拍动作：

1~4拍：正步位站立，左手叉腰，右手先向里后向外挥动打招呼说"你好"。

5~6拍：身体不动，唱歌词"鞠个躬"。

7~8拍：双手胯前重叠，做鞠躬动作（见图5-33）。

图5-33 《懂礼貌》第三段第一个八拍动作（7~8拍）

第二个八拍动作：

1~4拍：正步位站立，左手叉腰，右手先向里后向外挥动打招呼说"你好"。

5~6拍：身体不动，唱歌词"拍拍肩"。

7~8拍：双手拍肩。

第三个八拍动作：

1~4拍：正步位站立，左手叉腰，右手先向里后向外挥动打招呼说"你好"。

5~6拍：身体不动，唱歌词"握握手"。

7~8拍：两个小朋友握手。

第四个八拍动作：

1~8拍：两个小朋友手拉手，脚下跑跳步转一圈。

第五个八拍动作：

1~2拍：身体不动，唱歌词"鞠个躬"。

3~4拍：小朋友面对面鞠躬。

5~6拍：身体不动，唱歌词"拍拍肩"。

7~8拍：双手拍拍自己的肩膀。

第六个八拍动作：

1～2拍：身体不动，唱歌词"握握手"。

3～4拍：小朋友面对面握手。

5～6拍：身体不动，唱歌词"拍拍肩"。

7～8拍：双手拍拍自己的肩膀。

第七个八拍动作：

1～2拍：身体不动，唱歌词"鞠个躬"。

3～4拍：小朋友面对面鞠躬。

5～6拍：身体不动，唱歌词"拍拍肩"。

7～8拍：双手拍拍自己的肩膀。

第八个八拍动作：

1～8拍：两个小朋友手拉手，脚下跑跳步转一圈。

2. 分析

《懂礼貌》属于生活情景类的游戏舞蹈，通过游戏的形式使幼儿对文明礼貌有进一步的认识，通过肢体语言进行表现。适合小班幼儿表演。

歌曲采用2/4拍节奏，音乐欢快，旋律动听，歌词内容简单形象，空拍动作时将歌词唱出来，和幼儿配合动作，以游戏舞蹈的形式进行练习。

该游戏舞蹈组合可以尝试让小班的幼儿找到自己的好朋友，两人一组为伴完成。对音乐节奏、歌词熟练之后，可让幼儿去寻找新的伙伴来完成，音乐循环播放，不断交换伙伴加强幼儿之间的交流。组织练习时，应以情感交流为主，动作规范为辅。

三、学习编排音乐游戏舞

（1）确定主题、内容和形式。

音乐游戏的性质形式多样。有歌舞性音乐游戏、创造性音乐游戏、模仿性音乐游戏、竞赛性音乐游戏和体育性音乐游戏，大多是有主题、有角色、有情节，但有的也无主题，无角色、无情节，在创编音乐游戏之前，首先应将内容和形式确定下来，以此为依据来选择游戏的歌曲或乐曲。

（2）根据内容选择音乐。

音乐游戏一般由歌曲或乐曲来伴奏。选择的乐曲或歌曲首先应与内容相符，力求节奏鲜明、对比性强、段落清楚、富有动感。最理想的是选用游戏性歌曲，以便让幼儿边唱边玩，感觉到富有乐趣。

（3）设计游戏的动作与队形变化。

音乐游戏的动作不宜设计得过多过难，其重点应放在刻画角色性格和角色之间的情感交流上。同时，力求动作形象直观，富有趣味性；要善于将幼儿的日常生活的素材加以提炼，多采用拟人

化的动物动作,以此来增强幼儿对游戏的兴趣。音乐游戏的队形变化应根据内容形式的发展设定,一般采用圆圈队形较多。

提示:

理解"游戏"在舞蹈中的含义,从游戏中挖掘幼儿舞蹈创作的主题,从游戏中表现的特点创设舞蹈的动作形象情节,在具体的排练中更应以游戏来启发幼儿的想象力,以便更好地编排游戏舞蹈。

创编舞蹈《找朋友》

1. 给出音乐。

《找朋友》是一首活泼欢快的歌曲,幼儿可以一边学习歌曲,一边互相找朋友,培养幼儿大方、主动的个性。

歌词:找呀找呀找朋友,找到一个好朋友,敬个礼,握握手,你是我的好朋友。

2. 提示音乐节奏型。

歌由采用2/4拍节奏,音乐欢快,旋律动听,歌词内容简单形象,适合以游戏舞蹈的形式进行练习。

3. 舞蹈教学提示。

编排游戏舞蹈时强调幼儿在游戏中舞蹈,在舞动中自娱自乐。可用多种方式来进行表现,比如以小朋友的角色互相找朋友;以扮演不同种类的小动物角色来找朋友,根据小动物的不同特征来编排动作(例如,小兔子竖起耳朵蹦蹦跳跳找朋友,小鸟、小蜜蜂、蝴蝶挥动翅膀找朋友等)。

4. 展示编创作品。

可以设计多种形式,例如,以班级为单位、以小组为单位。

展示环节安排:展示、同学互相点评、教师点评总结。

1. 幼儿音乐游戏舞蹈有哪几种分类?

2. 幼儿音乐游戏舞蹈的重点是什么?创编的队形上有什么要求?

3. 简单说出幼儿音乐游戏舞蹈创编的方法与技巧。

任务5 幼儿集体舞的创编

 我的目标

1. 掌握幼儿集体舞的元素。
2. 欣赏分析优秀的幼儿集体舞作品,理解音乐元素与舞蹈动作的融合。
3. 掌握幼儿舞蹈集体舞创编的方法及思路。

一、学习幼儿集体舞《欢乐舞》

《欢乐舞》

前奏: 两个八拍,全班幼儿围成里外两个圆圈,里圈外圈面对面站立,双手自然下垂。

第一个八拍动作(以外圈为例):

1~2拍:拍手屈膝。

3~4拍:左手旁斜下位按掌,右手体前与里圈击掌,同时屈膝(见图5-34)。

5~8拍:反面动作。

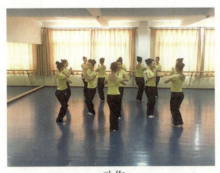　　

a. 动作一　　　　　　　　　　　b. 动作二

图5-34　《欢乐舞》第一个八拍动作(3~4拍)

第二个八拍动作重复第一个八拍动作。

第三个八拍动作:

1~4拍:里外圈拉手,右脚向左前方转半圈(见图5-35)。

a. 动作一　　　　　　　　　　　　　b. 动作二

图 5-35　《欢乐舞》第三个八拍动作（1～4拍）

5～8拍：并脚站好。

第四个八拍动作：

1～6拍：动作同第三个八拍。

7～8拍：外圈向右跨一步，换舞伴，里圈位置不变。

音乐继续进行，舞蹈不断重复这四个八拍动作。

二、欣赏与分析集体舞

1、《洋娃娃和小熊跳舞》

《洋娃娃和小熊跳舞》

前奏：两个八拍，全班幼儿围成里外两个圆圈，里圈外圈面对面站立，双手旁斜下位按掌准备（见图5-36）。

第一段

第一个八拍动作：

1～2拍：外圈幼儿右脚向右踏一步，左脚并过来在右脚旁踏一下，同时拍手倒头，里圈与外圈做镜面动作。

3～4拍：动作同上，但方向相反。

5～8拍：重复前四拍动作。

第二个八拍动作：

1～8拍：外圈用双手扶里圈腰，里圈双手搭外圈肩，同时做蹦跳步向外，一拍一次（见图5-37）。

图 5-36　《洋娃娃和小熊跳舞》前奏　　　图 5-37　《洋娃娃和小熊跳舞》第一段第二个八拍动作（1～8拍）

第三个八拍动作：

1～8拍：两人摇摆步步向圈里，一拍一次（见图5-38）。

第四个八拍动作：

1～2拍：两人面对面拍手屈膝倒头一拍一次，外圈幼儿倒头先右后左，里圈做镜面动作（见图5-39）。

图5-38 《洋娃娃和小熊跳舞》第一段第三个八拍动作（1～8拍）

图5-39 《洋娃娃和小熊跳舞》第一段第四个八拍动作（1～2拍）

3～4拍：屈膝、倒头动作节奏同上，双手指型手置于脸两侧，手心向外。

5～8拍：重复前四拍动作。

间奏动作：

第一个八拍动作：

1～8拍：外圈左转原地踏步拍手，里圈左转走步行进拍手，两拍一步。最后一拍转身与外圈新舞伴相对（见图5-40）。

第二个八拍动作：

1～4拍：里、外圈人面对面，左手叉腰，右手先向里后向外挥动打招呼，同时屈膝四次（见图5-41）。

图5-40 《洋娃娃和小熊跳舞》间奏动作第一个八拍动作（1～8拍）

图5-41 《洋娃娃和小熊跳舞》间奏动作第二个八拍动作（1～4拍）

5～6拍：里、外圈人手拉手，屈膝两次。

7～8拍：里、外圈两人击掌，屈膝两次。

第二段

第一个八拍动作:

1~2拍:外圈右脚向右旁横移一步同时提腕;左脚后撤呈踏步半蹲同时压腕右倒头(见图5-42)。

3~4拍:动作相同,方向相反。

5~6拍:重复1~2拍动作。

7~8拍:拍手屈膝两次。

第二个八拍重复第一个八拍动作。

第三个八拍动作:

1~4拍:里、外圈人手拉手,跑跳步,外圈逆时针转半圈(见图5-43)。

图5-42 《洋娃娃和小熊跳舞》第二段第一个八拍动作(1~2拍)　　图5-43 《洋娃娃和小熊跳舞》第二段第三个八拍动作(1~4拍)

5~8拍:屈膝配合提压腕两次。

第四个八拍重复第三个八拍动作,里外圈都回到自己的位置。

结束动作重复间奏动作。

2. 分析

《洋娃娃和小熊跳舞》属于互动式的集体舞蹈,通过集体舞的形式伴着活泼快乐的情绪来合作完成。幼儿在舞蹈中能够模仿洋娃娃和小熊的动作大胆进行表演,体验与他人合作的快乐。

这首歌是一首2/4拍、大调式、有四个乐句构成的一段体波兰儿童歌曲。歌曲以明快舒畅的旋律,活泼跳跃的节奏,生动地表现了洋娃娃和小熊跳舞时的憨厚、可爱的神情。歌曲四个乐句运用了旋律重复变化的手法,歌曲结构方整,其中 ×× × 节奏贯穿全曲。

三、学习编排集体舞

(1)确定内容和形式。

集体舞的形式丰富多样,有邀请舞、单圈舞和双圈舞,不同的形式达到不同的目的和效果。因此,在编舞之前,首先要明确上课的动机,如果是为了达到团结友爱、相互交流的目的,可选用邀请舞的形式;若是为了让幼儿感受大自然的美,则应选择单圈舞或双圈舞。总之,集体舞的形式与内容是紧密相连的。

（2）选定音乐。

集体舞大多是以歌曲来伴奏。由于集体舞是一种集体娱乐的形式，因此，选择的歌曲应节奏欢快愉悦，情绪高昂，旋律优美，富有动感；歌词应通俗简洁，易于上口，以便幼儿记忆；歌曲的篇幅应短小、一般限于32～48小节之间。

（3）设计主要动作。

在设计主要动作之前，首先应将集体舞的基本步伐确定，主要动作设计的重点应在舞伴之间的交流动作上，动作不宜设计得过于复杂，以突出集体舞的趣味性与娱乐性，使幼儿在舞蹈中感受到游戏般的愉悦。

（4）设计队形与队形变化。

无论是采用哪种队形，首先应根据舞蹈的内容和形式来确定。集体舞一般以每跳完一段必须交换新的舞伴为特点。因此，集体舞经常选择圆圈队形，它便于行进、移动和反复进行。在设计队形时，还应考虑舞蹈者在舞蹈时的变化位置要与动作相协调统一，队形的设计应体现自然、流畅、恰到好处，且具有游戏性。

提示：

通过集体舞蹈的学习，能够基本掌握编排队形的能力以及实际操作技能的运用。通过不断的实践去感受体会从而不断积累适合集体舞的素材。

编创舞蹈《春天在哪里》

1. 给出音乐。

《春天在哪里》又名《嘀哩嘀哩》，是一首深受孩子们喜爱的歌曲，它以天真活泼的语气歌唱美丽的春天，抒发心中无限欢乐的感情。全曲为大调式，在明亮的色彩中糅入了柔和的色调，给人以明朗、亲切之感。

歌词：春天在哪里，春天在哪里，春天在那青翠的山林里。这里有红花呀，这里有绿草，还有那会唱歌的小黄鹂。嘀哩哩嘀哩嘀哩哩嘀哩哩嘀哩哩，嘀哩哩嘀哩嘀哩哩嘀哩哩嘀哩哩，春天在青翠的山林里，还有那会唱歌的小黄鹂。

2. 提示音乐节奏型。

歌曲采用2/4拍，曲式为再现的两段体结构。每个乐段都是由四个4小节乐句构成，结构十分规整。这样的结构很适合小朋友学唱和编排舞蹈。

3. 舞蹈教学提示。

歌曲欢快的旋律和节奏，让幼儿体会到春天的美、大自然的美。创编集体舞的动作应比较简单，

便于全体幼儿整齐地舞蹈，以几种步伐变化为主，例如：跑跳步、踏点步、走步等。同伴之间要有动作与情感交流；队形变化简单，可反复进行。幼儿集体舞常用队形：单圈、双圈、散点、半圆、方形、三角形、梅花形等，其次可以通过手臂、头、腰部的动作来表现绚丽多姿的春光，描绘出到郊外寻找春天的愉快心情。

4.展示编创作品。

展示创编形式：小组为单位完成，体现队形的变化和同伴的交流。

展示环节安排：展示、同学互相点评、教师点评总结。

1.幼儿集体舞的形式和内容有哪些联系？

2.幼儿集体舞创编的队形上有什么要求？

3.简单说出幼儿集体舞创编的方法与思路。

参考文献

[1] 曲雪艳. 幼儿舞蹈创编[M]. 上海：上海交通大学出版社，2014.

[2] 董立言，刘振远. 舞蹈[M]. 2版. 北京：高等教育出版社，2011.

[3] 李军. 舞蹈[M]. 北京：人民教育出版社，2013.

[4] 张春河. 舞蹈基础[M]. 南京：江苏凤凰教育出版社，2015.